陆维钊 著

浙江古籍出版社

图书在版编目(CIP)数据

中国书法 / 陆维钊著. —— 杭州 : 浙江古籍出版社,
2021.7
　ISBN 978-7-5540-2050-0

　Ⅰ.①中… Ⅱ.①陆… Ⅲ.①汉字—书法 Ⅳ.
①J292.1

中国版本图书馆CIP数据核字（2021）第120627号

中国书法

陆维钊　著

出版发行　浙江古籍出版社
　　　　　　（杭州市体育场路347号　电话：0571-85068292）
网　　址　https://zjgj.zjcbcm.com
特约审读　金　玎
责任编辑　翁宇翔
文字编辑　张靓松
封面设计　胡晓东
责任校对　张顺洁
责任印务　楼浩凯
照　　排　浙江时代出版服务有限公司
印　　刷　浙江海虹彩色印务有限公司
开　　本　880mm × 1230mm　1/32
印　　张　4.75
字　　数　70千字
版　　次　2021年7月第1版
印　　次　2021年7月第1次印刷
书　　号　ISBN 978-7-5540-2050-0
定　　价　65.00元

如发现印装质量问题，影响阅读，请与市场营销部联系调换。

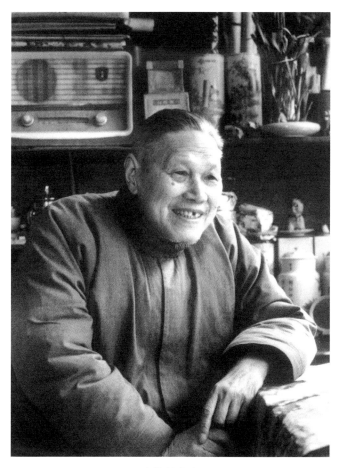

陆维钊先生

（1899 — 1980）

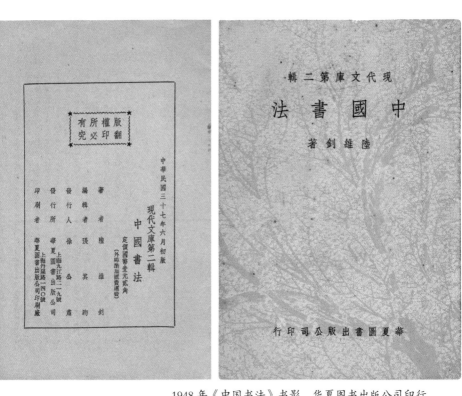

**版權所有
翻印必究**

中華民國三十七年六月初版

現代文庫第二輯

中國書法

定價國幣壹元貳角
（外埠酌加郵費匯費）

著　者　　陸維釗

編輯者　　張其昀

發行人　　徐丞庸

發行所　　華夏圖書出版公司
　　　　　上海九江路二一九號

印刷者　　華夏圖書出版公司印刷廠
　　　　　上海升陽路一五〇號

現代文庫第二輯

中國書法

陸維釗著

華夏圖書出版公司印行

1948年《中国书法》书影　华夏图书出版公司印行

令小小字寬令大　跪腳踢辟上撚下擻徑跱例　悲令和自横貴

手纖壁貴手粗分間布白遠近宜均上下得所自然平穩當須

遞相揖讓亦不可孤露形影作字之勢在乎精熟熟則巧密下筆

捷不宜遲礙不宜緩腳不宜斜腰不宜促蓋不宜凋重不宜長

革石宜小復不宜大字之形勢不得上寬下窄不宜窋密則病慶

運身不宜疏疏則似溺水之禽不宜長善則似蛇掛樹不宜詭龤

剝何端孔蝦蟆語之金科玉律甚他王氏昆弟子孫必多善書呈王

洽王珣王獻之懷之凝之徽之五俗唐筆均見手

以其子獻之為尤著筆端之王詢伯遠帖献之中秋帖地其陽帖似伯遠帖為勝

三飛本法相近至王氏父子而臻其極于古並我於
王氏宗風

義之字逸少昭沂人家者將軍會稽內史任至相王導之倫王氏累世

能書報之則草書久飛白章行草不精善行尤千變萬化自成一家

時世者以蘭亭為最有名至其醉後所書興酣情暢惜今所見皆

唐人摹本相待唐左字嘗推蘭亭使御史蕭翼計得之於

寺僧辯才本字前命蓐昭陵遂成而歲時啟闊詢褚遂良諸

人之善本書傳流付與今日所見者是也對屠翻刻超多失真惟宜

或本晶勝此外由義之手跡集字成文者有僧懷仁之聖教序僧

大雅之集文軍

則曰骨氣洞達體勢俊邁物轉頻之玉屏造率淩論顏陽則曰勁陰刻

凡正書其貌論褚則曰清遠蕭散徵觀褚則曰強地則曰頹勢云敦明

者點畫而意終自是論歐則曰橫秀揚出一畫古隸工程「喜書鄴于瓢

揚草本篆量大字鄴于結密而意間中字鄴于寬綽而者俊真生

行行生筆真及三行此行以草及意未筆西書而勁行草將未潤茫譎而輪

放言未有未筆至而勁行未筆行而勁走者也

此為黃庭堅字魯直分寧人書筆懷筋錦昂藏樹致撥神甬意

穆其同勁象命者自家乘名論畫巖奪韻字以為俗氣未春者皆

不盡以言韻「士生今世可以百為惟不可俗俗不可醫兩風書以為拙多于巧肥

字便為肯瘦書頃要有肉古人學書學其二廢令人學好偏得

前乎宇者唐之虞欧褚薛篆行书俱饶名家尤为善书

所挹不而所……至李邕颜真卿刚……力擢之名李之云麾李

秀碑颜之登侣稿争坐位帖

此好手二王以外蔚为大宗而宗之字则……手体……

无有道之宗尝谓唐之喜书乃集汉魏六朝……融会而

之行书乃集唐之喜书融会而贯通之者两宗

……坡宇人意……不能……

唐而唐人气息可……欲晋也

宋人之书当以苏轼为第一轼字子瞻眉山人少学兰亭中岁学颜鲁

公晚……其书姿媚似徐浩……李邕而……浪……独……

封……

陆维钊《中国书法》手稿本（局部二）

出版说明

 陆维钊（1899—1980），浙江平湖人。原名子平，字微昭，斋名庄徽室，亦称圆赏楼，晚年喜署劭翁，毕业于南京高等师范学校文史地部。沙孟海在《陆维钊书画选》前言中写道："陆先生原在浙江大学、杭州大学任教多年，一九六〇年调至浙江美术学院专授古典文学。已故院长潘天寿先生和陆先生重视祖国书法篆刻艺术，于一九六三年就本院试办书法篆刻科，即请陆先生为科主任。办了两期，在十年动乱中无形停顿。今天党和人民政府愈加重视祖国传统的书法篆刻艺术，在全国范围内有关书法艺术的活动，到处蓬勃发展着。新成立的组织和机构，越来越多。足见潘陆二先生当年创办这个专业的预见性。一九七九年暑期，学院又接受了培养书法篆刻研究生的新任务，请陆先生负责。所有规划制度，多经他主持悉心厘订，病榻中还力疾工作。"陆维钊筚路蓝缕，与潘天寿先生一起开创并奠基中国高等书法教育体系的形象，跃然纸上。

 《中国书法》是陆维钊仅有的书学著作。此书1986年曾由浙江古籍出版社出版，当时据家藏的手稿本排录，出版时改名"书法

述要"，2002 年出版社又进行重新排版。薄薄一册，深入浅出、简明扼要，在普及流播中阐述书法核心要义，出版以来，一直是当今书法学习者的重要参考书。

然而在 1948 年 6 月，华夏图书出版公司即有印行陆维钊《中国书法》一书，为"现代文库第二辑"中之一种。此小册与《书法述要》文本框架大致相类，但总括标题、语句表述、前后次序及某些重要观点上均存在一定差异。有幸的是，最近家属找到当时《书法述要》出版时所用手稿本，透过泛黄、薄脆的故纸，经仔细比勘可以认定：《书法述要》所用稿本从修改圈划看，为《中国书法》的草稿。两本相较，应以民国版《中国书法》更为完备，主要有：

一、标题条分缕析。全本分列七个部分，前设三个小标题，分别为"书法之美术性与其作用""心理表现与手指指挥""执笔、用墨、辨纸、临摹、选碑"，后以正楷、行草、隶书、古文字分门别类，提纲挈领，使叙述更加概括并明晰。

二、内容删繁就简。省略多处碑板的具体介绍，行文另行组织，更加通贯。

三、秩序重加整理。文本在多处结构上存在互换和修正。这一调整，让叙述更具条理，更显范式。如前述美术性，书法与修养之关系移至篇末；执笔节中想象与选碑互换；唐人书五派添加序号，人物与流派对应一目了然；隶书节中诸派以劲直、遒纵统领，顺序呈现挪移，如此等等，不一而足。这份"以次叙列"的史学意识，按系统、有组织分门别类地叙述，以明源流、辨主次。

四、观点重新斟酌。有些观点，甚至有了反向的修改。如述临摹段，"临摹对于范本，最要在取其意，兼得其形，撷其精，酌存其貌，庶可自成一家，不为古人所囿"句，改成了"最要在取其意

不重其形，撷其精不袭其貌，庶可自成一家，不为人囿，然非高明者不能语此"。如论唐碑与魏碑区别，"学魏而有得，则可入神化之境；学唐而有得，则能集众长，饶书卷气"，改为"学魏有得，固入神化之境，然流弊不可不防；学唐纵无所得，可不失书卷气"。这些耐人寻味的修改，使观点更清亮，避免偏颇，显见睿智与卓识。

五、文末一句收尾。以"故欲多变化，当以钟鼎为法也"结语，妥帖自然，回味无穷。

此外，两个文本文意大体相同，然语言组织时时修改，1948年版《中国书法》的文句更为简练雅洁，实为陆维钊精心修订之作，匠心独具。若君有心作对比细读，当于此中汲得瓣香。

为尊重历史，现我们依照1948年版，将书名还原为"中国书法"。凡遇文中引用古代书论与现行版本有出入处，依行文清晰、主旨鲜明之要求沿用，以期原汁原味地呈现陆维钊书学思想的精义，读者可察而用之。诚如《现代文库》凡例中所言："本文库之性质为中华百科全书之始基，将世界学术最新之知识，析为数千题目，分请大学教授及各科专家执笔，内容注重精约，力求引人入胜，期于读者极有裨益。"为方便当代读者阅读，我们循常例简体横排，并加"［ ］"作楷体标注，同时修正原版本中少量错别字。此外，增配图版，不仅丰富内容，更为增强可读性。

此次付梓，唯愿这二十世纪中叶的书学经典得以全其深意，成其高远。

金　琤

二〇二一年五月

序

章祖安

陆维钊先生这样的学者、艺术家与名教授，按时风揣度，应该著作等身。然而陆先生却是个例外，他似乎没有留下自己的"专著"，这与他大学时的老师辈有直接的关系，也有自身的特殊原因。

南高师时，陆先生与同学王焕镳所佩服的老师王伯沆［名瀣，1871—1944］先生，就没有留下著作，只留下一部《红楼梦批校》。闻之焕镳师：王先生一生写了很多诗，到晚年全部付之一炬，只留下散出的二十几首。我问何以如此作，师曰："估计和李白、杜甫在比。"说这位王先生老是对学生们高声说："某某人又在偷偷写书了！"言语中颇带讽刺意味。王伯沆先生上课，满口珠玑，课堂人满为患，窗外也趴满了人。王先生周日还在家中讲学，焕镳师等至王府听讲，兴致好时，停不下来，大声言道："留饭！"听者齐欢洽，下午散时，感觉浑身上下毛孔都通涮干净。某日，有一西装革履者持己所为诗词趋府就教，王先生讲课兴头被扰，遂高声道："先念一句听。"全场肃然。来人便朗声念一句——"停！"王先生复加命令："不要念了！"屋内气氛霎时紧张，紧接一句："下面不会好了。"全场哄堂大笑，其人悻悻然离去。

南高诸师中，陆先生最亲近吴瞿安［**名梅，1884—1939**］先生，可以称得上瞿安的得意门生。瞿安先生有魏晋风度，时或雇一大船，叫上一批学生，度曲唱和，吹吹打打，陆先生吹笛为昆曲伴奏，师生们其乐融融，"不知东方之既白"。《陆维钊诗词选》中载有散曲，是瞿安所授的结果，这在擅长诗词的学者中是极少见的。钱基博曾评王静安与吴瞿安：王国维固有《宋元戏曲史》，但吴梅已深通到声律，如论及曲学大师，非吴梅莫属。这其实是学界公认的。

王伯沆讲学有魏晋风度，是静态的；吴瞿安带领学生弦歌悠游于舟上，是动态的魏晋风度，这些都可在《世说新语》中找到类似的例子。经如此众多的大师（还有柳翼谋、竺藕舫诸先生）熏陶、亲炙，陆先生实在太幸运了，而他最钟情于吴先生。微昭师曾亲口对我说：他能任王静安先生助教，是吴梅推荐的，当时还引了吴先生的一句原话："维钊，我以后的墓志铭由侬来写。"可见师生相知之深，但后来并未再说起。不知何故，不论档案和陆先生自己所写的简历中，推荐人都是吴宓。这些当然应以白纸黑字为准。

又譬如讲到马一浮先生，陆维钊、王焕镳二师均言：如果不是抗日战争期间，浙大竺可桢校长请马老讲授国学，也不会有马老的《泰和宜山会语》。马老的文章大多是别人请他写的序言或整齐的故事之作，也就是"述而不作"占了极大部分。我现在看到两个出版社先后出版的《马一浮先生全集》，果然如此（当然还有日记和书信），唯有诗词是自著，多数也是根据应酬唱和的手迹搜罗整编而成。

我长期从游微昭师，以下两点感受最深：

其一，陆先生眼界太高，认为前人已经说得很完整了，自己没什么好说的，不再画蛇添足。

其二，接受了协助叶恭绰先生编纂《全清词钞》的任务。陆先生非常守信义、重然诺，几乎把教学工作的业余时间和精力都投入其中，除书画爱好外，更无心再去搞著作。

然而，陆先生毕竟还是为后人留下了一部专著，这就是20世纪40年代撰写的《中国书法》，1948年6月由华夏图书出版公司印行，作为"现代文库第二辑"丛书的其中一本。1986年浙江古籍出版社改名《书法述要》"重印"（该本依据的是《中国书法》手稿底本），添加了由我整理的陆先生60年代初期的授课笔记，附加《如何鉴别一般墨品》短文。它看起来像一本小册子，经过时间的检验，此著真正当得起"经典"之称。而当年正式出版本庋藏多年，隐而不见。

《中国书法》此书深入浅出、简明扼要地阐述了书法最基本的内核，主要观点如下：起首那句"中国文字，因其各个单体自身之笔画错综复杂，而单体与单体间之距离配搭，又变化綦多，在实用上，欲求其妥帖匀整调和，就产生了书法的研究"。这是最重要的基础，此其一。二是书法的美术性，综述结构、笔顺、布局、运笔、笔毛、使墨、形貌等，赋予书法"美术"特性，在品鉴学习中"将一般人娱乐上之低级趣味，转移至于高级"。三是学书可修养身心，"紧张之心绪，为之松弛，疲劳之精神，借以调节"，绝无不良副作用。四是借书法而进入学问，"以引起学问上之兴趣"。五是学书两大天赋条件：心灵的、肌肉的，尤其强调"想像力之高下"是决定书家成就的关键因素。六是因材施教。后述四种书体、各种风格类型、魏碑与唐碑区别等，用最简洁的文字概括了中国书法史与风格流派。

关于想像力不妨再阅读一下原文："而或者以为碑板损蚀，不

易审辨，殊不知在此模糊之中，正寓考验之法。想像力强者，不但于模糊不生障碍，且因之加以自心之新意，入于创造之一途。正如薄雾笼晴，楼台山水，可有种种想象，使文家、诗家、画家，起无穷之幻觉，此则临摹之最高境界也。"想像力应建立在坚实的基本功之上，这就不再多说了。

至于我整理的《书法的欣赏（提纲）》一文，更有两个突出观点：一是书法最高层次为表现"生命感"，"可比之为有生命的东西（人为代表，树之硬、石之稳，皆拟人）的姿态、活动、精神、品性的美"。二是书法要表现复杂的感觉的美，"复杂的辩证的趣味之重要""美的感觉愈多愈好""美的感觉相反相成"，推崇"王羲之一种字有几种风味"，同时告诫学书者要防止副作用恶性发展，如"笔力硬而至于生硬无情，只求表面的力。装法新而至于违反情理"等，遗憾的是如今许多版本将"装"硬改为"章"，失却装腔作势、装扮之本意。

《中国书法》虽然简略，却已经纲要式地建构起中国书法学体系。文中每一个论点均可发挥而写成一篇独立的文章，比如学魏与学唐、因材施教、由学书而进入学问……甚至已经讲到写手与刻手的问题等。70多年过去了，当今的书学理论，似乎都难以突破其论述范围，他的那句对我说的话——"将来的书法很可能坏在'创新'上"，更是振聋发聩、直指时弊、不幸言中了。这岂不正是胡乱发挥想像力的恶性后果？

价值永恒、常读常新，这就是经典。

2021 年 1 月 25 日改定于佛魔居

目 录

一、书法之美术性与其作用

中国文字，因其各个单体自身之笔画错综复杂，而单体与单体间之距离配搭，又变化綦多，在实用上，欲求其妥贴匀整调和，就产生了书法的研究。又因所用工具，不是硬性的钢笔，而是软性的毛笔，弹性既富，书写时用力之轻重，用笔之正侧，墨色之浓淡，蘸墨之多少，以及前后相联之气势，左右敧正之姿态，均足以促成字体种种之变化。妍媸由是而生，流别由是而著，此又书法在吾国之不仅以妥贴匀整调和为满足，而又在艺术上，有其特殊之发展也。

故中国书法，其结构若无错综俯仰，即无姿态；其笔顺若无先后往复，即无气势；其布局若无行款疏密，即无组织；其形相若无骨肉肥瘦，即无风趣；其运笔若无正侧险易，即无变化；其用墨若无浓淡枯润，即无神情。循是而推，不一而足，学者所不可不知也。

书法之美术性，既如上述。学书而欲求其实用，则注意妥贴匀整调和，便已足够，至于美术的书法，则正如诗歌、绘画一样，是人生之一面，与人生不可分离，故吾人品鉴，亦可适用。

| 沉雄 | 豪劲 | 清丽 | 和婉 | 端庄 | 厚重 |
| 偶傥 | 俊秀 | 浑穆 | 苍古 | 高逸 | 幽雅 |

（西周）《毛公鼎》

[沉雄豪劲]

等名词，而欣赏者坐对名家作品，正如与英雄（沉雄豪劲）、美人（清丽和婉）、君子（端庄厚重）、才士（倜傥俊秀）、野老（浑穆苍古）、隐者（高逸幽雅）相对，无形中受其熏陶。感情为所渗渍，人格为所感染，心绪因以恬静，嗜好因以高尚，渐渐将一般人娱乐上之低级趣味，转移至于高级，此即学书之作用也。

不特此也，吾人学习音乐、绘画、雕塑，当其专心一志略不旁骛，则其心中必不为人世间忧患得失种种功利观念所萦扰。学书亦然，吾人在此社会纷浊应付艰困之余，濡毫吮墨，临摹一二，此时之手脑，

（唐）陆柬之《文赋》
［清丽和婉］

（唐）颜真卿《小字麻姑仙坛记》
［端庄厚重］

只在点画方寸之间。紧张之心绪，为之松弛，疲劳之精神，借以调节。每日有一小时之练习，即有一小时之恬静。反之，吾人今日之生活，若再只有紧张而无恬静，只有劳动而无宁息，势必有害健康。西人以休息与工作并重，谓休息后之工作，效率可以突进。此则信笔挥来，即不必求其成为名家，成为美术品，而为调节疲劳宁息精神计，又其功用之一也。

不特此也，美术有动的与静的二类，动的如音乐，静的如绘画，

（明）董其昌《草书七绝诗》
［偶傥俊秀］

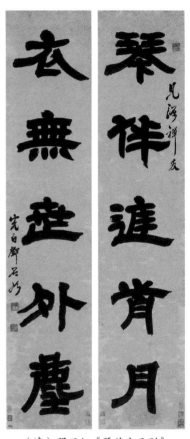

（清）邓石如《琴伴衣无联》
［浑穆苍古］

而书法则属于静的之一种。动的音乐，其好处固能使人心旷神怡，但每易过度，喜则乐而忘返，放心不能收；哀则情绪紧张，颓激不能制。故我国论乐，以"乐而不淫，哀而不伤"为难能可贵之境界。而人之自制力有限，于是歌舞之场，每随之而生不良之副作用，或

（元）杨维桢《真镜庵募缘疏卷》［高逸幽雅］

且流于堕落，此其为害不可不防。至于绘画，因系静的艺术，已少此弊，然犹不及书法之绝不生不良之副作用。此就娱乐上言，有利而无弊，又其可取之一也。

不特此也，研究甲骨、钟鼎，涉及古文字学范围，始而分别象形、指事、会意、形声之部居，中而沟通古今声音转变通假之法则，终而补苴两汉经师说解文字之阙失，有裨六书，有补经训，此其一。自周秦汉魏以来，铭文碑志，撰者每属通人，体制亦兼众有。文词典雅，书法华赡，习其字必诵其文，循流溯源，可为文学史之参考，可为各体文之欣赏，此其二。而史料丰赡，人物辐聚，自典章制度、国计民生，以至社会风土、人情族望，每可以订补史书之阙失，此其三。斯则由学书而导人于向学之途，以引起学问上之兴趣，又其作用之一也。

不特此也，研究书法，必注意安和妥贴、整洁雅驯。由明窗净几、笔砚精良，推之于布置园亭、布置居室，则绘画之构图，作文之裁剪，其理可通也。研究书法，必注意书写之无讹，始终之不懈。无讹乃

心细之征，不懈见忍耐之力。推之于谨厚之人，字多端庄；轻率之人，字多潦草，则治事觇人，其理可悟也。进而观摩名碑选帖、名人墨迹，对古今书家，必发生心仪其人之感。而书家类多人格高尚、学问精湛、文辞华美，非此者，其修养不足，不易于寿世。仰前修之休烈，发思古之幽情，默化潜移，则又其收获之一也。

故学习书法，平常以为仅系艺术之一种，而实则除美观以外，尚有种种之副作用。能导人对修养有帮助，对学问有长进，对觇事有悟入。与剧影歌舞之副作用之易入荒淫，或其他艺术之副作用之生活浪漫，不可同日而语也。

［附注：本章插图为编者按文中"沉雄豪劲""清丽和婉""端庄厚重""倜傥俊秀""浑穆苍古""高逸幽雅"等风格类型对应挑选，以利读者审辨。］

二、心理表现与手指指挥

吾惟如此论书，故对于古人"书，心画也"一语，认为最足以表达书法之精义。此处之"画"字，可作描绘解，则书法者，即是心理之描绘，亦即是以线条表示心理状态之一种心理测验法。故醉时之书，眉飞色舞；喜时之书，光风霁月；怒时之书，剑拔弩张；悲时之书，神沮气丧；以及年壮年老，男性女性，病时平时，皆可觇其梗概。盖心之力量，指挥筋肉；筋肉之力，注于指头；指头之力，指挥笔管；笔管动而笔尖随之。由是而就果求因，推想其平日之训练，当时之姿势，下笔前之情绪，下笔时之环境，谓不能得人之心理，吾不信也。更由是而推想古来名家，下笔横直转侧、钩挑点捺时之取势表情、疾徐轻重，谓不能窥古人之心理，吾不信也。故临摹时之范本，若为墨迹，必易于碑板；若为清晰之碑板，必易于剥蚀之碑板；即以推想窥测易不易之程度，此三者有不同耳。

吾惟如此论书，故以为学书成就之高下，除前所述之学问修养外，其初步条件有二。其一，属于心灵的，要看其人想像力之高下。若对模糊剥落之碑板，不能窥想其用笔、结构、表情、取态者，其想像力弱，其学习成绩必差。其二，属于肌肉的，要看其人指尖神

经之敏否。若心欲如此，而手指动作，不能恰如其分，则其神经迟钝，其学习成绩必差，此所谓不能得之心而应之手也。不得于心，不见古人之精神，何能将所见者揣摩之而重现之于纸上？不应于手，纵重现能得其粗似，又何能正确而至于丝丝入扣之地步？此二者属于天赋，常人名之曰天才，或曰本性相近不相近，实则无甚神秘，即如此关系而已。

三、执笔、用墨、辨纸、临摹、选碑

然则古人学书所注意之执笔、用墨、辨纸、临摹诸事，应如何而有助于初学？曰：

执笔之前，须先选笔。选笔不必附和必用羊毫的主张，因毫分硬软，字有刚柔，篆隶柔中见刚，宜用羊毫；行草刚中含柔，宜用狼毫；正楷可刚可柔，宜狼毫，宜羊毫，亦宜兼毫。但亦尽有善为变化者。篆隶之宜用羊毫，其理由为：羊毫软，伸缩性大，吸墨多，转笔处不致生硬无情。行草之宜用狼毫，其理由为：狼毫硬，指挥容易，行草笔不迟留，可以松动飞舞。至于正楷，则可缓可速（如临褚宜速，临欧宜缓），可随各人之习惯，与其所学之对象，加以兼毫之种种调剂（有二紫八羊、三紫七羊、五紫五羊），而笔之能事备矣。选笔既定，次言执笔。执笔之法，古传拨镫，就诸说推测，当为"笔管着中指食指之尖，与大指相对撑住，再将名指背爪肉相接处贴笔管，小指贴名指"，似与今日吾人执笔之法相类似。所欲补充者，即执勿过高，过高则重心不稳；勿过紧，过紧则转动不灵；中楷以上，必须悬腕，不悬腕则着纸移动必不便。凡此三者而已。

次言用墨，亦须选墨。墨自清季洋烟输入以来，墨肆每用之以

代本烟，而其色泽逊本烟远甚，此不堪用者一。凝墨之胶，有厚薄之分，厚胶色浊滞笔，此不堪用者二。过新火气太甚，过陈胶散色泥，此不堪用者三。反之，若乾嘉以来，带紫光青光之墨，斯为上选。至墨色则篆隶与正楷三者要浓，要将笔吸饱，使墨从纸面缓缓透入，至背面全黑而后止。（选纸时须注意纸之渗墨程度。有绝不吸墨者，如有光，有过易吸墨者，如连史，皆不适于练习，惟元书纸恰到好处。）写成以后，看反面有否全透，以自测验。古人所谓力透纸背、笔酣墨饱者，当即指此。若纸背全透，纸已全为墨染，自然纯黑而见精神。（宣纸裱后更见神采者，即以黑色被衬托得更明显之故。）此如染锦者若不渍透，则黑丝中尚有白缕，必须再渍，方见色泽。（墨之光采，可比之以猫，猫畏寒煨灶，则枯黯无光；否则黑如丝绒。）东坡所谓"湛湛如小儿目睛"，即谓此耳。行草可淡可浓，淡之妙处，在能见笔尖来往转动之痕迹。磨墨之法，不可贪懒，不可性急，不可宿夜。急则汁中有粒如细沙；宿夜则下层沉淀，色不新鲜。亦有过宿后取其上层，弃其沉淀，用火温之者，若天然墨汁，仅可偶用之于练习。

次言辨纸。纸有吸墨、不吸墨两种。不吸墨如有光、云母、熟矾、金笺、蜡笺。好处在能显墨采，能增光润；不好处在滑笔太甚，不易苍老，墨浮表面，经久墨随纸损。吸墨如宣纸、六吉、毛边、元书，好处在墨透纸心，色久不脱，写特涩笔，易见苍趣；不好处在质松难写（好的亦不松）。兼有其长者为煮硾，纸面光滑，纸心吸墨，此所以可贵也。至于练字，应取易于吸墨之纸（如元书）。墨可全透纸心，使之底面纯黑，而后墨光焕发，精神饱满。亦惟其易于吸墨，故笔头着纸，即被黏住，初学每若不易指挥，不能得心应手。但熟能生巧，将此困难完全打破，再写不吸墨之纸，便更能指挥如意、

从心所欲了。

次述临摹。摹者，以透明之纸，覆于范本而影写之谓；临者，对范本拟其用笔、结构、神情，而仿写之谓。初学宜摹，以熟笔势；稍进宜临，以便脱样；最后宜背。背者，犹如背书，将帖看熟，不对帖自写，而一切仍须合度之谓。三者循序，初学功夫毕矣。吾人作书，应求蜕化，自来名家，莫不有其特创之点。然登高自卑，非经临摹，不能创造。临摹对于范本，最要在取其意不重其形，撷其精不袭其貌，庶可自成一家，不为人囿，然非高明者不能语此。而字之间架，与墨之色泽，则必须特别注意。盖墨色如人之精神，精神饱满，然后容光焕发（见前）。而间架如人之骨相，务期长短相称，骨肉相匀，左右调和，前后舒泰。反之，若头大身细，肩歪背曲，手断脚跷，即不如病人扶床，支撑失据，亦必如醉人坐椅，不翻自倒，聚跛癃残废于一堂，能不令人对之作呕么？

次述选碑。清代在科举盛时，教人临摹，必举欧阳。此后风气转移，又易以颜柳。然字体众多，人心各异，甲所喜者，乙未必喜；甲所宜者，乙未必宜。故最理想之指导，莫若令学者各依其个性，而任写若干伊所认为悦目之字，作为依据；然后察其用笔，揣摩其心理（书法原可视为心理之表现于线条上的东西），选择其性近之碑帖，使之临摹（不必固定颜、柳、欧、赵），则不但学者心与相契，其乐盎然，即成效亦必事半而功倍，所谓因材施教是也。且古人笔法风趣，每可于碑刻见之，千变万化，颇涉微妙，不易表之以语言。惟有以范本示之，反能使学者自以意会，默探冥求，不烦缕举，而胜于缕举实多，此艺术上恒有之境界，教者所不可不知也。而或者以为碑板损蚀，不易审辨，殊不知在此模糊之中，正寓考验之法。想像力强者，不但于模糊不生障碍，且因之加以自心之新意，入于

创造之一途，正如薄雾笼晴，楼台山水，可有种种想象，使文家、诗家、画家，起无穷之幻觉。此则临摹之最高境界也。爰将正、草、隶、篆（暂用旧时分类），各家各体之代表，罗陈于后，以便学者之选择。

四、正 楷（真书）

　　正楷（真书）乃隶书转变而来，相传为王次仲所作。而论者每以钟繇为正楷之祖，以繇尚有遗帖流传至今耳。繇字元常，魏颍川人，师曹喜、刘德昇、蔡邕，今所传繇书《贺捷表》《宣示表》《荐季直表》《丙舍帖》《还示帖》《力命帖》《白骑帖》，当系后人摹本。就其佳处而论，确可谓正书之模范，与王羲之《乐毅论》、王献之《洛神赋》，互相辉映。惜俱为小品，故欲习较大之字，不得不求之六朝之碑志。

（三国）钟繇《宣示表》

（三国）钟繇《荐季直表》

（东晋）王羲之《乐毅论》

（东晋）王献之《洛神赋》

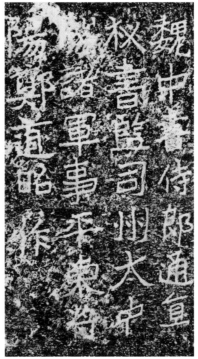

（北魏）《石门铭》　　　　　（北魏）郑道昭《论经书诗》

　　六朝书法，用笔质重，结体舒展，章法变化错综。其中最圆者为《石门铭》，次为《云峰山诗》《大基山诗》。《石门铭》，王远所书，远不以书名，而"飞逸奇浑，翩翩欲仙"。《云峰山》《大基山》均郑道昭书，康有为称其"体高气逸，密致通理，如仙人啸树，海客泛槎，令人想象无尽"。其次为《瘗鹤铭》《郑文公碑》。《瘗鹤铭》书人莫定；《郑文公》，包世臣以为亦郑道昭书。此五者皆圆笔中锋；而《石门》《云峰》《大基》《瘗鹤》，以结体布行，不受拘束，尤多变化；《郑文公》则字多行密，稍受牵制。他若《天

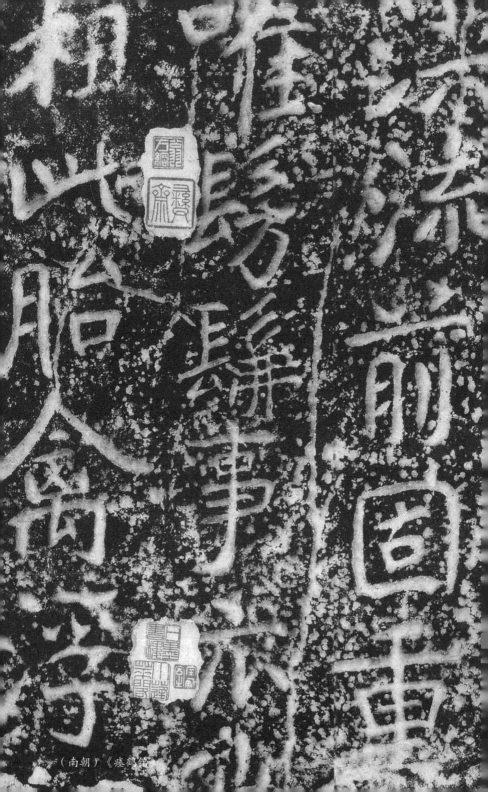

（南朝）《瘗鹤铭》

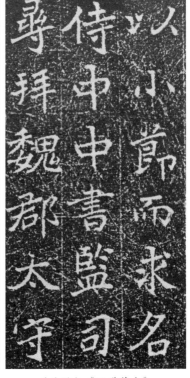

（北魏）郑道昭《郑文公碑》　　　　（北魏）《刁遵墓志》

监井栏》《刁遵墓志》，皆此一派；《泰山金刚经》，亦其变也。

　　近《石门铭》而用笔方圆兼融者，为《爨龙颜》，石在云南，高华朴茂，超于中土诸碑之上。岂遐方书家，不受中土拘囿使然耶？中土之《刘怀民志》，极与相似；其次为《嵩高灵庙》，用笔较方，碑阴尤胜，乃由吴九真太守《谷朗》演变而来，惜碑之中部，今已全损。《谷朗》未剜本，亦不易得，二者俱含隶意。至《爨宝子》则更方峻，然终不及《龙颜》之意味深长，《灵庙》之气息浑厚。故与其学《爨宝子》，不如学《南石窟寺》。

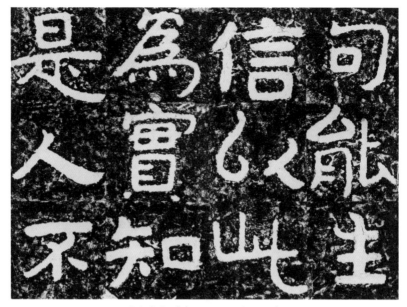

（北齐）《泰山经石峪金刚经》

近《爨龙颜》而结体无其疏宕，用笔兼取仄势，渐入整齐一路，易于临摹者，则为《张猛龙》《贾思伯》。《贾》碑发现甚早，剥落已甚。《张猛龙》兼有碑阴，且碑阴书法圆浑，碑额书法险峻，故人皆知而习之。若论魏书正宗，当以此为第一。昔人以为唐之虞、褚、欧三家，皆其支流，盖其开后来无数法门，确非他比。且《石门铭》《爨龙颜》俱臻化境，非天纵之资，兼以学力，难逃画虎不成之诮，不若《张猛龙》之有规距可循也。同于《张》《贾》者，有《李璧墓志》。若用笔更重，刻画更甚，则有《孙秋生》《杨大眼》《薛法绍》《鞠彦云》，已近于《吊比干文》矣。

较《张猛龙》用笔更侧，纯以姿态取胜者，为《根法师》《始兴王萧憺》及《司马景和妻墓志》。《景和妻》字最小，《根法师》

（南朝）《爨龙颜碑》

（北魏）《嵩高灵庙碑》

（三国）《谷朗碑》

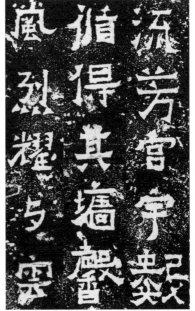

（东晋）《爨宝子碑》

（北魏）《南石窟寺碑》　　　　　（北魏）《贾思伯碑》

（北魏）《张猛龙碑》

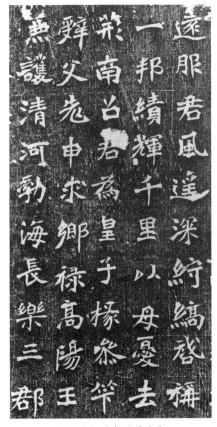

（北魏）《李璧墓志》

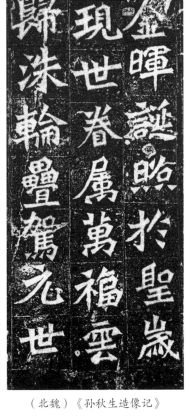

（北魏）《孙秋生造像记》

字最大，然亦不过寸半，善用其法，虽榜书不难（如吴荣光、郑孝胥）。《始平公造像》《李超墓志》与之相似。以上四类，就用笔而为次序，《石门铭》最圆，《爨龙颜》次之，《张猛龙》兼侧，《根法师》最侧。侧则有姿，易学而易滋流弊；圆则无迹，难学而不见其功。非谓六朝之书，尽此数类，但其荦荦大者，略具于是，而尚须附述者有二：

（一）六朝人书之平正稳妥者，如《郑道忠》、《李仲璇》、《敬显隽》〔又名《敬史君碑》〕、《高贞》、《高庆》、《杨宣》、

（北魏）《杨大眼造像记》

（北魏）《薛法绍造像记》

（北魏）《鞠彦云墓志》

（北魏）《吊比干文碑》

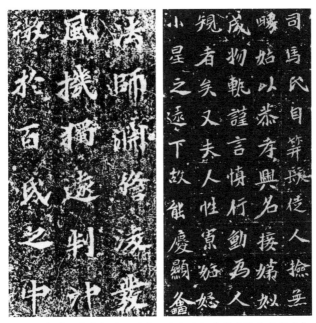

（北魏）《马鸣寺根法师碑》　　（北魏）《司马景和妻墓志》

（北魏）《始平公造像记》

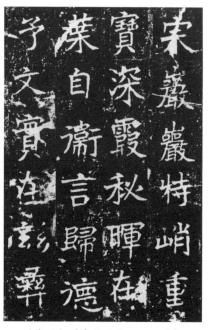

（北魏）《李超墓志》　　　　（东魏）《李仲璇修孔子庙碑》

《高湛》、《程哲》等，皆整饬可学，流弊亦少。吾之所以斤斤于防弊者，盖有感于近人之伧野恶习，易为不学者所借口，不得不心长语重耳。

（二）小字以敦煌写经为大宗，皆秀劲而带扁形。若在碑刻，当以《张黑女志》为代表。《崔颁》《元钦》，有其姿媚，无其挺拔，此外则《刘玉志》《洪宝》《洪演》造像，均可取法。

六朝人正书，好处在有古意，多变化。至于笔法成熟，门户洞开，临摹时易寻辙迹，自当以唐碑为极则。而其过渡时期，则隋之《龙藏寺》《董美人》，可为代表。时人好尊魏抑唐，或尊唐抑魏，一偏之见，不可为训。正如汉学、宋学，不必彼此攻讦也。前言魏碑

（东魏）《敬史君碑》　　（北魏）《高贞碑》

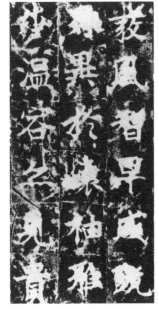

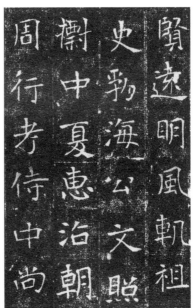

（北魏）《高庆碑》　　（东魏）《高湛墓志》

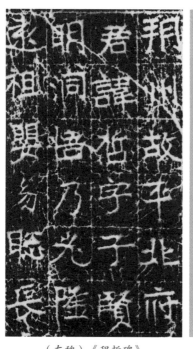

（东魏）《程哲碑》

禽傳首京都夏四月永康令胡母棠多受
寄託賕賂百姓事散覽逃亡首出諮都街
桷鞭一百除名為乞戎寅振武將軍陳馌內史
陳午平午臨午戒其眾勿事胡午者亡治
師也永嘉大亂中夏殘荒保辟大師數不
盈世多者不過四五千家少者千家五百家
午時攘淩儀泉可五千餘人寧劫悍善戰
午既死子未特尚幼大師馮龍李頤等共

（北魏）《晋春秋残卷》

魏故南陽張府君墓
誌君諱玄守黑女南
陽白水人也出自皇
帝之苗裔昔在中葉
作牧周殷爰及魏
司徒司空不因舉爥
故以人情清潔遠祖和吏
便目甚明無假叠水
部尚書并州刺火祖
具中堅行軍新平太祖
守父溫裒褵將軍蒲坂

（北魏）《张黑女墓志》

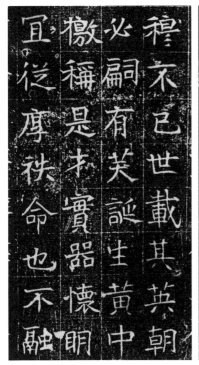

（北齐）《崔颜墓志》　　　　（东魏）《比丘洪宝造像记》

长处，在用笔质重，结体舒展，笔法变化错综；而唐碑则用笔遒丽，结体整齐，章法匀净绵密（略有例外，魏书亦然）。就学习论，学魏有得，固入神化之境，然流弊不可不防；学唐纵无所得，可不失书卷气，此其不同之处也。

唐以前碑，书人署名者少，唐以后则不然，故可以家数分。若欧、若虞、若褚、若李、若颜，用笔结体，集以前之大成，穷以后之体势。诗至唐而极盛，至宋而尽其变；书则至唐已由极盛而尽其变。元明迄清，无能出其藩篱，此清末尊北碑、崇隶篆之风尚所由来。盖无路可走，不得不另寻途径耳。

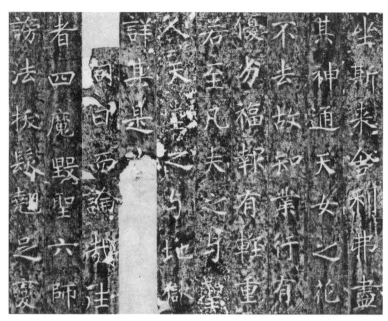

（隋）《龙藏寺碑》

（隋）《董美人墓志铭》

（唐）欧阳询《九成宫醴泉铭》

唐人之书：

（一）欧阳询为严峻一派之代表。询字信本，临湘人，官太子率更令。笔力劲险，八体俱工，名传国外。石刻有《醴泉铭》《化度寺》《皇甫诞》《温彦博》。《皇甫诞》壮年之作，略嫌刻露；《化度寺》原石久佚；《温彦博》书时最晚；《醴泉铭》宋代已有翻本，在昔科举盛时，砸拓过多，漫漶已甚。询尝谓"习书当莹神静虑，端己正容"；"虚拳直腕， 齐指虚掌"；"分间布白，勿令偏侧，

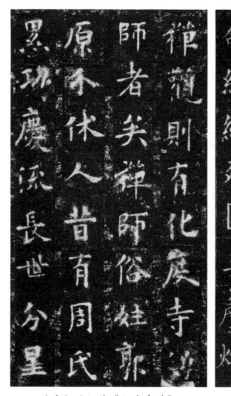

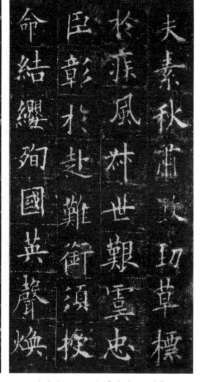

（唐）欧阳询《化度寺碑》　　　　（唐）欧阳询《皇甫诞碑》

上下均平，递相顾揖"；"墨淡即伤神采，绝浓必滞锋毫"；"勿使伤于轻软，不须怒险为奇"。皆经验之言。其子通，亦以书名，有《道因法师碑》《泉男生墓志》。

（二）虞世南为韶劲一派之代表。世南字伯施，余姚人，官秘书监，永兴公。学书于智永，善真行各体。唐太宗极爱赏之，其七十时所书之《孔子庙堂碑》，刻成墨本进呈，太宗特赐之王羲之

（唐）欧阳通《道因法师碑》

（唐）欧阳通《泉男生墓志铭》

（唐）虞世南《破邪论序》　　　　　（唐）虞世南《孔子庙堂碑》

黄银印，惜不久碑毁。故自宋已有"孔庙虞书贞观刻，千两黄金那购得"之叹，有东西二种翻本。著有《述书旨》及《笔髓》。《笔髓》论书，以"心为君，手为辅，力为任使，管为将帅，毫为士卒"，"迟速虚实，拂掠轻重，不疾不徐，得之心而应之手"。今以其书验之，信有此境，于丰神韶秀之中，蕴遒劲正直之气。学正书者，每言欧、

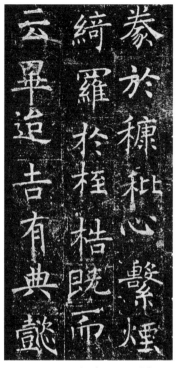

（唐）褚遂良《伊阙佛龛碑》　　　　（唐）褚遂良《孟法师碑》

褚、颜、柳，而少及虞者，以传世不多，又易流于软媚耳。

（三）褚遂良为遒逸一派之代表。遂良字登善，阳翟［今河南禹州。据《旧唐书》，褚遂良乃浙江钱塘（今杭州）人，祖籍河南阳翟。］人，官至右仆射，河南公。初学虞世南，后学王右军，得其遒逸之致。时世南已卒，太宗尝叹无可论书之人，魏徵以遂良荐，遂令侍书。而太宗方广搜羲之遗帖，天下争献，莫能质其真伪，遂良独论所出，无舛冒者。传世有《伊阙佛龛》《孟法师》《房玄龄》《圣教序》。《圣教序》有"同州""雁塔"二本，"雁塔"较胜，

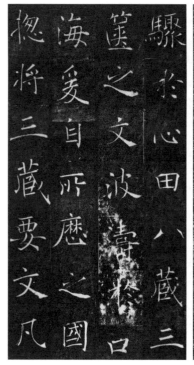
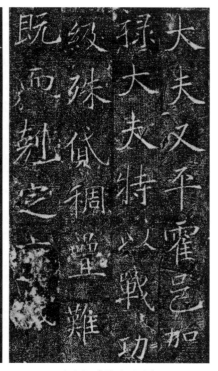

（唐）褚遂良《雁塔圣教序》　　　　　（唐）《樊府君碑》

故习书者，多取"雁塔"。《文荡律师塔碑》《樊府君碑》，皆其一派。

　　（四）颜真卿为雄健一派之代表。真卿字清臣，临沂人，官太子太师，鲁国公，善真、行书。而忠义之节，昭若日月，不待其书，然后不朽。所至每有遗迹，传世独多，东坡称其《东方画像赞》[《东方朔画像赞》]为最清雄。此外尚有《多宝塔》《元结墓表》《八关斋》《李玄靖》《宋璟》《颜惟贞》《麻姑仙坛》《颜勤礼》。其后柳公权、裴休，稍变颜书，俱成面目。公权字诚悬，华原[今

（唐）颜真卿《东方朔画像赞》　　　　（唐）颜真卿《元结墓表》

（唐）颜真卿《麻姑仙坛记》

（唐）柳公权《玄秘塔碑》　　　　　（唐）裴休《圭峰禅师碑》

陕西铜川］人，有《玄秘塔》《苻璘》二碑。休字公美，济源人，有《圭峰禅师》。

（五）李邕为浑穆一派之代表。邕字泰和，江都［今扬州］人，官北海太守，初学右军，既得其妙，乃复摆脱旧习，自成一家。李阳冰称之为圣手，盖以其除真书以外，兼善行草，有各种不同之面目，集众家之大成也。其真书以《端州石室》《岳麓寺》［《麓山寺碑》］为最上（所谓浑穆即指此，行书之《李思训》则又异是），此二碑又各异其趣。其他《东林寺》《叶有道》，皆近行书，多属

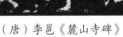

（唐）李邕《麓山寺碑》　　　　　（唐）李邕《李思训碑》

翻刻。邕又喜自刻石，碑后有"黄仙鹤刻""伏灵芝刻""元省己刻"诸署名，皆自刻而托名者也。

　　右列五派，非谓唐人真书，已尽于此，不过以此为大宗而已。自太宗雅好翰墨，群臣侍从，成为风气，取士之法，有书翰一门。太宗、高宗、玄宗又皆能书，宜乎薛曜（《石淙诗》）、王行满（《圣教序》《韩仲良》）、陈怀志（《北岳府君》）、殷玄祚（《契苾明》）、殷令名（《裴镜民》）、王知敬（《卫景武》）、徐浩（《不空和尚》）、张从申（《李玄靖［静］》）、钟绍京（《升仙太子》碑阴）、

窦怀哲（《兰陵长公主》）、苏灵芝（《梦真容》）、包文该（《兖公颂》）辈踵起，而宋明诸家，无能越其范围矣。

（唐）张从申《李玄静碑》　　（唐）钟绍京《升仙太子碑》

五、行　草

　　《说文·序》谓："汉兴，有草书。"《书谱》[《宣和书谱》]谓，汉末，刘德昇为行书。是二者皆起于汉。至于书法上之品鉴，则可分晋唐与宋元二类，前者富神韵，重含蓄；后者尽笔势，尚筋力，此气息之不同也。其用多施于简牍，故研究当以丛帖为主，而碑刻副之。章草中之史游《急就》、皇象《文武帖》，今所传者，仅存轮廓，不得已，求之索靖《出师》《月仪》，或尚存规模于什一。故可信之迹，行书较多。至王羲之父子，而煊赫千古，笼罩后世矣。

　　羲之字逸少，官右将军，会稽内史，丞相王导之侄。承其家学，草、隶、八分，飞白、章行，无一不精。所书以《兰亭》为最，盖其醉后兴酣情畅之笔。昔传唐太宗爱好《兰亭》，使御史萧翼，计得之于僧辩才；太宗崩，陪葬昭陵，遂成永闶。今所见者，欧阳询、褚遂良等摹本，《定武》为最胜。又有僧怀仁所集之《圣教序》，僧大雅所集之《半截碑》，冥心求之，虽不见《兰亭》，庶几近是。墨迹有《奉橘》《游目》《丧乱》《哀祸》《孔侍中》《快雪时晴》诸帖。其论书之语，有云："大字促令小，小字展令大。""踠脚踢幹，上捻下撩，终始转侧，悉令和匀。""横贵乎纤，竖贵乎粗，

（三国）皇象《文武将队帖》　　　（西晋）索靖《出师颂》

永和九年歲在癸丑暮春之初會
于會稽山陰之蘭亭修禊事
也群賢畢至少長咸集此地
有崇山峻領茂林修竹又有清流激
湍暎帶左右引以為流觴曲水
列坐其次雖無絲竹管絃之
盛一觴一詠亦足以暢敘幽情
是日也天朗氣清惠風和暢仰
觀宇宙之大俯察品類之盛
所以遊目騁懷足以極視聽之
娛信可樂也夫人之相與俯仰
一世或取諸懷抱悟言一室之內
或因寄所託放浪形骸之外雖

趣舍萬殊靜躁不同當其欣
於所遇暫得於己快然自足不
知老之將至及其所之既倦情
隨事遷感慨係之矣向之所
欣俛仰之間以為陳迹猶不
能不以之興懷況修短隨化終
期於盡古人云死生亦大矣
豈不痛哉每攬昔人興感之由
若合一契未嘗不臨文嗟悼不
能喻之於懷固知一死生為虛
誕齊彭殤為妄作後之視今
亦由今之視昔悲夫故列
敘時人錄其所述雖世殊事
異所以興懷其致一也後之攬
者亦將有感於斯文

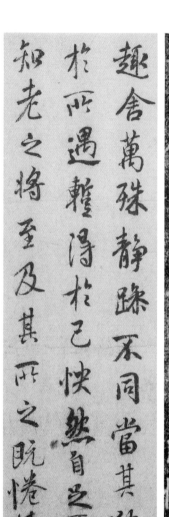

（唐）虞世南临《兰亭序》　　　（唐）褚遂良摹《兰亭序》　　　（宋）《定武兰亭序》拓

（唐）怀仁《集字圣教序》　　　　　　（唐）《兴福寺半截碑》

分间布白，远近宜均。上下得所，自然平稳。当须递相掩盖，不可孤露形影。""作字之势，在乎精思熟察，然后下笔。掠不宜迟，磔不宜缓，脚不宜斜，腹不宜促，并不宜阔，重不宜长，单不宜小，复不宜大。""字之形势，不得上宽下窄。不宜密，密则疴瘵缠身；不宜疏，疏则似溺水之禽；不宜长，长则似死蛇挂树；不宜短，短则似踏死虾蟆。"

（东晋）王羲之《丧乱帖》

（东晋）王羲之《频有哀祸帖》　　（东晋）王羲之《孔侍中帖》

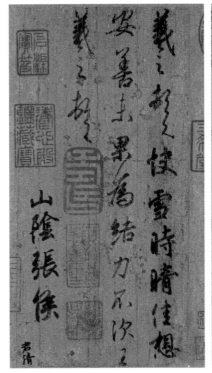

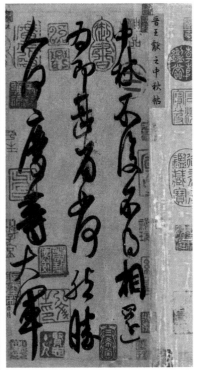

（东晋）王羲之《快雪时晴帖》　　　　（东晋）王献之《中秋帖》

子献之，亦以书名（有《中秋帖》《地黄汤帖》墨迹），其他洽、珣（《伯远帖》墨迹）、涣之、凝之、徽之、僧虔，均其昆弟子侄也。

嗣羲之而以草书名者，为僧智永。智永羲之七世孙，妙传家法，为隋唐二代书家宗匠。住吴兴永欣寺，登楼不下四十余年，临《千字文》八百本，江东诸寺，各施一本，所退笔头盈五簏，取而瘗之，曰"退笔冢"；求书者户限为穿，以铁裹之，曰"铁门限"。今所传墨迹正草《千文》，墨色间架，两俱妙绝，继之者有三人。

（一）孙过庭，字虔礼，吴人，宪章二王，用笔隽拔。尝著《书

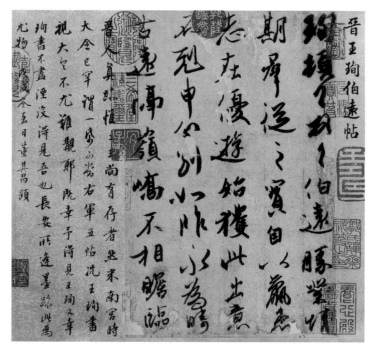

（东晋）王珣《伯远帖》

谱》，自谓："余志学之年，留心翰墨，味钟、张之余烈，挹羲、献之前规。观夫悬针垂露之异，奔雷坠石之奇，鸿飞兽骇之姿，鹤舞蛇惊之态，绝岸颓崖之势，临危据槁之形，或重若崩云，或轻如蝉翼。导之则泉注，顿之则山安。纤纤乎似初月之出天崖，落落乎犹众星之列河汉。同自然之妙有，非力运之能成。智巧兼优，心手双应，翰不虚动，下必有由。"其《书谱》墨迹，与智永《千文》，可称"双绝"。

（二）张旭，字伯高，吴人，官长史。其作书自言见公主担夫争道，而悟其意，又观公孙氏舞剑，而得其神。性嗜酒，每饮醉，辄挥笔大叫，或以头揾墨中而书，既醒自视，以为不可复得。其论书曰："侧不贵平，勒不贵卧。努过直而力败，趯宜峻而势生，策仰收而暗揭，

（隋）智永《真草千字文》

（唐）孙过庭《书谱》

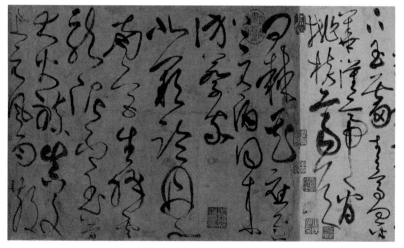

（唐）张旭《古诗四帖》

（唐）怀素《自叙帖》

掠左出而锋轻。啄仓皇而疾罨，磔趯趯以开撑。"

（三）怀素，字藏真，俗姓钱，长沙人，不拘细行。贫无纸，种芭蕉万株，以供挥洒。又漆一盘一板，书至再三，盘板皆穿。颜鲁公尝问有何心得，曰："贫道观夏云多奇峰，辄尝师之；又见壁

坼之路，一一自然。"论者谓张旭为"颠"，怀素为"狂"。素书以《自序》[《自叙》]名，继之者有五代杨凝式。

以上诸人，由章草而二王，而狂草，路途走尽，习草者已无可再生新意。

于是自宋迄明，只有以行书名家，而不复在草书上另开境界矣！宋人书真草二者，俱无特点，惟行书则虽不及晋唐之风流蕴藉，韵味独多，而笔意纵横，此秘殆发挥净尽。前乎宋者，唐太宗、玄宗，以及虞、欧、褚、薛，俱擅行书，特为真书所掩，隐而不名。至李

（唐）李邕《李秀碑》

（唐）颜真卿《祭伯文稿》

（唐）颜真卿《祭侄文稿》

邕、颜真卿，始有兼擅之名耳。李之《李秀》，颜之《祭伯》《祭侄》
《争坐位》，一以坚劲著，一以雄厚著。行书至此，始于二王以外，
另成一格，而宋四家，则兼擅其法。窃尝谓唐之真书，乃集汉魏六
朝诸体融合而成者，而宋之行书，则集唐之真草融合而成者，故唐
人气息，可几魏晋，而宋人气息，难拟唐人也。

宋人之书，当以苏轼为第一。轼字子瞻，眉山人，少学《兰亭》，
中学颜鲁公，晚兼众法。其书姿媚似徐浩，圆韵似李邕，而酒酣放
浪，字特瘦劲，又似柳公权。所传石刻而外，有墨迹《寒食诗》《天

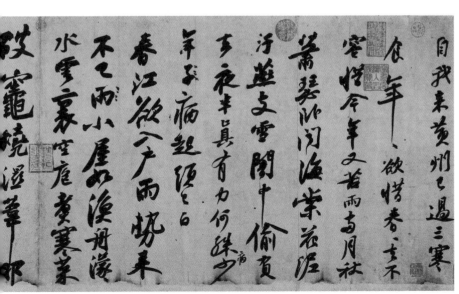

（唐）颜真卿《争座位帖》

（北宋）苏轼《黄州寒食诗帖》

际乌云帖》《赤壁赋》及简札多种。尝论书曰："真书难于飘扬，草书难于严重。大字难于结密而无间，小字难于宽绰而有余。""真生行，行生草；真如立，行如行，草如走。""未能正书而能行草，犹未闻庄语而辄放言。""未有未能立而能行，未能行而能走者也。"

次为黄庭坚，字鲁直，分宁〔今江西修水〕人，书学《瘗鹤铭》，昂藏郁拔，神闲意浓，其圆劲处，亦有自篆来者。论书，颇重"韵"字，以为俗气未尽，不足以言韵，又曰："士生今世，可以百为，惟不可俗，俗不可医。""凡书，要拙多于巧。""肥字须要有骨，瘦字须要有肉。古人学书，学其工处；今人学书，学其丑恶处。"皆金玉之言也。

苏、黄而外，米芾最善模仿。芾字元章，襄阳人，书效羲之，

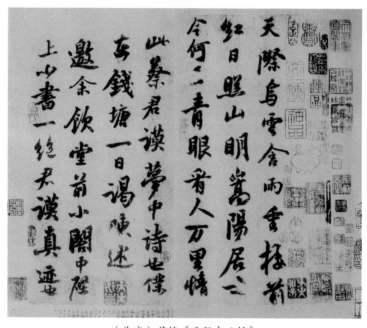

（北宋）苏轼《天际乌云帖》

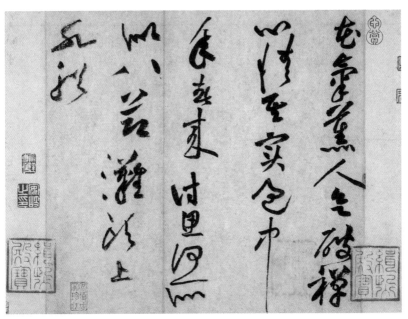

無窮挾飛仙以遨游抱明月而長終知不可乎驟得託遺響於悲風蘇子曰客亦知夫水与月乎逝者如斯而未嘗往也盈虛者如彼而卒莫消長也蓋將自其變者而觀之則天地曾不能以一瞬自其不變者而觀之則物与我皆無盡也而又何羨乎且夫天地之間物各有主苟非吾之

（北宋）苏轼《赤壁赋》

（北宋）黄庭坚《花气诗帖》

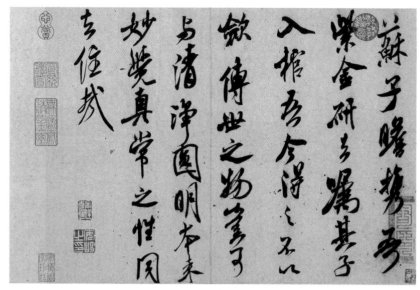

（北宋）米芾《紫金研帖》

如快剑斫阵，强弩射千里，所当穿札。书家笔势，亦穷极于芾。家藏晋以来名迹甚富，偶尔临写，与真者无别，以此声名藉甚。方芾书时，寸纸尺楮，人争售之。有陈昱者，好学芾书，问悬腕亦可作小楷否，芾为书蝇头小楷，而位置规模，一如大字，可见其功力之深。又有蔡襄君谟，无米芾之灵，而书卷气过之，此后元之赵孟頫、明之董其昌、文徵明，皆不能过矣。

六、隶　书

　　《说文·序》："秦烧灭经书，涤除旧典，大发隶卒，兴役戍，官狱职务繁，初有隶书，以趣约易。"又曰："亡新居摄，使大司马［空］甄丰等，校文书之部。时有六书，四曰'佐书'，即秦隶书，秦始皇使下杜人程邈所作也。"据此，则隶书之起，盖因社会复杂，官书增加，不得不将古文改良而成此简体。料想秦时所写，当如秦权量上半篆半隶之体，不用挑法，与西汉刻石相近。吾丘衍曰："秦隶者，程邈减小篆为便用之法。不为体势，便于佐隶，故曰隶书。""八分者，汉隶之未有挑法者也，比秦篆则易识，比汉隶则较似篆。""汉隶者，蔡邕《石经》及汉人诸碑上字是也。此体最为后出，皆为挑法，与秦隶同名而实异。"则又分隶为三类。兹就其书法上之派别，分举如下：

　　（一）劲直一派，以《开通褒斜道》摩崖为代表。石刻于汉明帝永平六年〔63〕，字大三四寸，十六行，行五字至十一字不等，在褒城北石门。自褒城西南三百余里，悬崖绝壁，俱汉唐题字。盖宋以前路通兴元，栈道俱在山半，今栈道移而渐下，遂不易摹拓矣。旧拓"钜鹿"二字未损，近则损泐处皆被剜过，转不如道光拓"钜鹿"

（东汉）《开通褒斜道刻石》

（东汉）《裴岑纪功碑》

二字漫漶之尚存其真。《裴岑纪功碑》《朱博残碑》，皆此派也。

（二）遒纵一派，以《石门颂》为代表。石刻于桓帝建和二年〔148〕，亦在褒城石门，系汉中太守王升所立。书体劲挺有姿致，与《褒斜》石刻之疏密不齐者，各具深趣，为东汉杰作。碑中"命"字、"升"字、"诵"字，末笔极长，与《李孟初碑》"年"字相似。《杨淮表记》《李寿刻石》，均属此派。

（三）峻洁一派，以《礼器碑》为代表。碑立于桓帝永寿二年〔156〕，在今曲阜孔庙，系鲁相韩敕修造礼器所立，明拓本"追惟太古"之"古"字，下口未与石损处相并，"已于沙邱"之"于"字，左旁少损；"修饰宅庙"之"庙"字，末笔虽稍损，然笔道

（东汉）《石门颂》

（东汉）《礼器碑》

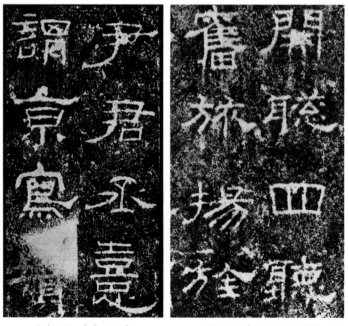

（东汉）《韩仁铭》　　　　（东汉）《杨叔恭残碑》

可辨。有摹刻本，泐处每妄补以他字。《韩仁碑》《杨叔恭残碑》，皆此一派。

（四）雍容一派，以《华山碑》为代表。立于桓帝延熹七年〔应为延熹八年（165）〕，旧在华阴西岳庙，明嘉靖三十四年〔1555〕，地震碑毁。拓本不多，世所知者，有"华阴本""长垣本""四明本"，三本清末俱归端方。以"长垣"为最佳，姜任修、孔继涑、阮元等，俱有摹刻。此派平正安和，兼有各种面目，汉碑中之正宗也。《乙瑛》《史晨》《孔褒》《孔彪》《石经》等，皆属此派。

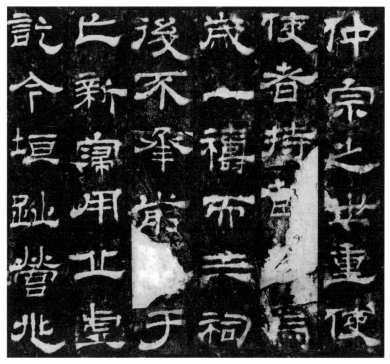

（东汉）《西岳华山庙碑》

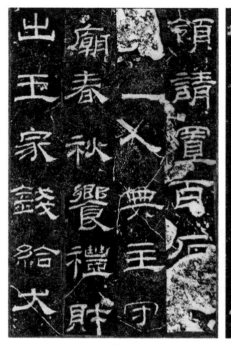

（东汉）《乙瑛碑》

（东汉）《史晨碑》

（五）闲畅一派，以《孔宙碑》为代表。宙，孔融之父。碑立于延熹七年〔164〕，原在墓前，清乾隆间，移置孔庙。而阴上有篆额，于汉碑中仅《陈德》《郑季宣》有此例。旧拓本"羖"字"囘"尚可见，"少习家训"之"训"字，下石损处，与"川"旁中笔未连，今则"川"旁连而"言"旁泐下半矣。明初拓本，"凡百邛高"之"高"字，下半未阙；宋拓本"高"字"口"与下泐处未并。《冯焕神道阙》，亦属此派。

（六）丰媚一派，以《夏承碑》为代表。立于灵帝建宁三年〔170〕，宋元祐出土，完好如新，后剥落四十五字，后又剜刻下

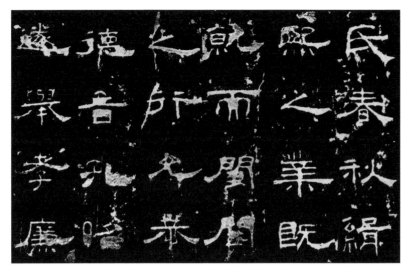

（东汉）《孔宙碑》

截一百十字，后又将"勤约"字剜伪为"勤绍"。此原石前后之不同也。石在广平，碑所自来，莫可考竟。明嘉靖筑城石毁，郡守唐曜，取已剜为"勤绍"之本，重行摹刻。改其行款，故今以李宗瀚藏之原本为佳，阙三十字，翁方纲补之，复据以校重刻本，得误字二十。书法姿态横溢，备左右向背、阳开阴闭之妙。汉碑中如此者不多，惟《樊敏》近之。

（七）韶秀一派，以《曹全碑》为代表。立于灵帝中平二年〔185〕，在今郃阳［今陕西合阳］，明万历初出土，止缺一"因"字。后乃中有断裂，断后先损"咸曰君哉"之"曰"字，作"白"；次损"悉以薄官"之"悉"字末笔；次损"秉乾之机"之"乾"字，作"轧"；次损"庶使学者"之"学"字末笔；次损"盖周之胄"之"周"字上左角。近拓有"周"字、"曰"字、"悉"字损，而"乾"

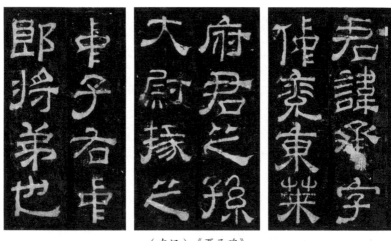

（东汉）《夏承碑》

君諱承字
偉兖東莱
府君之孫
大尉掾之
郎將弟也
申子右申

城長史夏陽令
蜀郡西部都尉
祖又鳳孝廉張
扶屬國都尉承
拾扶風險棄疾
相金城西部都
尉北地大守文
瑑少貴名州郡

（东汉）《曹全碑》

旁未穿；或"悉"字损，而"曰"字未损，作"白"，皆碑估拓时，以蜡填之也。

（八）凝重一派，以《张迁碑》为代表。立于灵帝中平三年〔186〕，原在东平州学，明初出土。全碑完好，仅损一"郎"字，后凡"东里润色"四字完好者，皆明拓也。仅"色"字完好者，清初拓也。首行"讳"字"韦"旁，下垂二笔尚可辨者，乾隆拓也。光绪十八年〔1892〕，碑毁于火。《武荣》《衡方》《景君》《李孟初》《郙阁颂》，皆属此派。《张寿》《子游残碑》，亦近之。

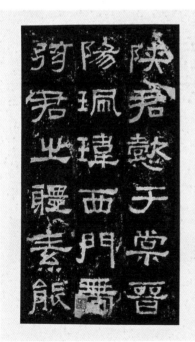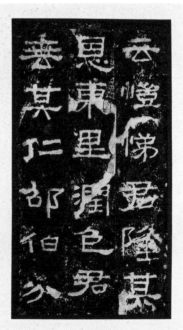

（东汉）《张迁碑》

此百二十年中，隶之发展，可谓登峰造极，转瞬已各体俱备。其后《受禅碑》《上尊号奏》《孔羡碑》，则衍自《张迁》；《曹真残碑》《王基断碑》《孙夫人》《西乡侯》［又名《池阳令张君残碑》］，则衍自《礼器》；《广武将军》则衍自《石门颂》；《好大王》则衍自《褒斜》，盖渐由隶而入于楷矣。

（东汉）《郙阁颂》

（东汉）《张寿残碑》

（三国）《上尊号奏》　　　　　　（三国）《曹真残碑》

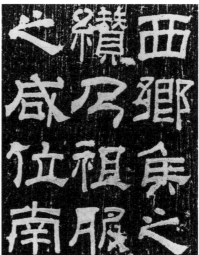

（三国）《王基断碑》　　　　　（东汉）《池阳令张君残碑》

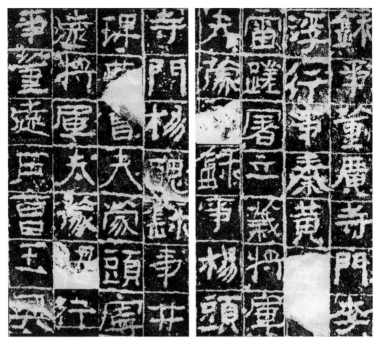

（前秦）《广武将军碑》

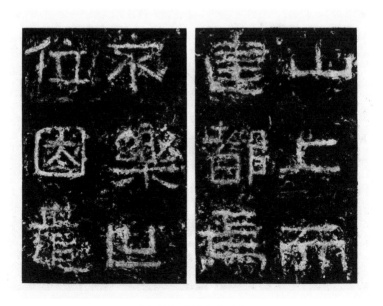

（东晋）《好大王碑》

七、古文字（甲骨、钟鼎、石鼓、秦篆）

古文字包括甲骨、钟鼎、石鼓、秦篆，就美术观点言，各有其可以欣赏之处。初不因其刀契、型铸而异也，而用笔圆浑质朴，无挑捺等姿态，则几一致（甲骨稍有锋芒）。故习之者，首在留意结构上左右相让、相争之道；然后究其笔法，直者要圆而有力，转角要劲不伤廉；再进而谋全幅之一气呵成，斯为上选。观古人于此，极费经营，求布置之妥帖，即大者如《琅玡〔琊〕》《泰山》，亦无不如是也。

甲骨文字为今日所见最古之文字，现为书写之范本，当以罗振玉之《殷虚书契前后编》为最精，此外自《铁云藏龟》《龟甲兽骨文字》，以至《殷契粹编》《殷契遗珠》，并考释之作，不下数十种。董作宾氏曾谓殷代书法，可分五期：（一）自盘庚至武丁，书法雄伟，书家有韦、亘、殼、永、宾。（二）自祖庚至祖甲，书法谨饬，书家有旅、大、行、即。（三）自廪辛至康丁，书法颓靡，书家未署名。（四）自武乙至文丁，书法劲峭，书家有狄。（五）自帝乙至帝辛，书法严整，书家有泳、黄。至其刻法，则先用笔写，后以刀刻之，刻时先直后横，从漏刻之笔画观之，知写样有朱笔、墨笔两种。字之大者如拇指，小者如蝇头。

（秦）《琅琊台刻石》　　　　　（秦）《泰山刻石》

次为钟鼎，商器铭简，自当以周器为主，除《陆氏钟》《郘原钟》等，系属鸟篆，近于花体外，可大别为五类：

（一）《散氏盘》《毛公鼎》《兮甲盘》《卯敦盖》《大鼎》《藉田鼎》《鬲攸从鼎》《函皇父敦》《齐侯罍》等为一类，浑穆苍劲，笔法圆重，字体错综自然，为钟鼎文之极则。

（二）《盂鼎》《师遽敦》《师奎父鼎》《聃敦》《师雝父鼎》《趙

（西周）《散氏盘》

（西周）《兮甲盘》　　　　（西周）《大盂鼎》

（西周）《卯敦盖》

鼎》《师田父尊》等为一类，雍容典雅，笔法头重末锐，结体谨严，为钟鼎文之正宗。

（三）《王孙钟》《邾公牼钟》《沇儿钟》《仆儿钟》《子璋钟》《怀鼎盖》《陈财敦盖》《齐侯镈》为一类，顾盼婀娜，笔法圆柔如线，字体颇长。

（四）齐《陈曼簠》《簋鼎》、齐《陈猷左关釜》等为一类，轻灵颖秀，笔法细锐，字体整齐。

（西周）《师遽敦盖》

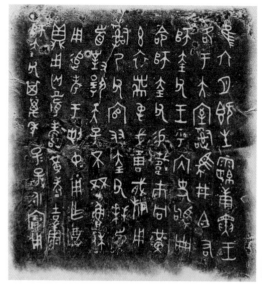

（西周）《师奎父鼎》　　　　　　（东周）《沈儿钟》

（五）《宗妇鼎》《宗妇敦》《秦公敦》、周《国差瞻》等为一类，疏散磊落，用笔圆健，结体不喜拘束，盖石鼓秦篆之滥觞矣。

此外介乎（一）（二）类之间，笔画均匀，结体平稳者，有《不嬰敦》《颂敦》《茀伯敦》《番生敦盖》《师寰敦》《师㸤敦盖》《善夫克鼎》《师望鼎》《趠鼎》等，无特殊之面目，亦无特殊之优点，在周器中，颇占多数。正如正书中之《昭仁寺》《等慈寺》，隶书中之《鲁峻》《尹宙》《耿勋》也。

次为《石鼓文》。凡十鼓，初在陈仓野中，唐郑余庆迁之凤翔，而亡其一。宋皇祐间，向传师求得之。大观中徙开封，诏以金填其文，以绝摹拓。靖康之厄，鼓迁于燕。元皇庆二年〔1313〕，置之孔庙。自唐以来，学者俱以为周宣王（或成王）之猎碣。至郑樵始定为秦刻，而马定国又创为宇文周之说，亦有疑其伪者。所存之字，孙巨源见

（东周）《国差𦉢》

（西周）《不娶敦盖》

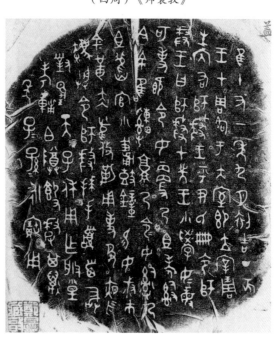

（西周）《师寰敦》

（西周）《师㷌敦盖》

（东周）《石鼓文》

四百九十七，胡世将见四百七十四，欧阳修见四百六十五，薛尚功见四百五十一，赵夔见四百十七。鄞范氏天一阁藏北宋拓本，亦止四百六十二字。摹刻者有张燕昌、阮元、盛昱等。字体圆转停匀，由参差俯仰而趋于工整，无钟鼎之奇伟逸宕，亦不至如秦刻石之拘谨，盖二者中间之过渡物也。石质坚致，今存全字二百四十三，半泐字七十，漫漶字十八。

次为秦刻石。据《史记·始皇本纪》，共有六处，《芝罘》《碣石》，久已无传；《峄山》《会稽》，今皆出后人重摹；《泰山》复毁于火，存者惟《琅玡》而已。拓本流传，亦仅《泰山》《琅玡》，较为可信。《峄山》乃徐铉摹本，杜诗"峄山之碑野火焚，枣木传刻肥失真"，盖自魏太武帝恶始皇而仆碑之后，村民恶人争拓，复聚薪焚之也。《泰山刻石》，明时出山顶榛莽中，移至碧霞元君庙。清乾隆五年〔1740〕，庙焚石失。嘉庆二十年〔1815〕重得，即今碎为二方之十字也。明拓本存二十九字，孙星衍、徐宗干、阮元、吴熙载皆有

摹本。《琅玡刻石》在山东诸城，今颂词全蚀，"二世诏书"之前，惟存二行而已。

秦篆除刻石外，尚有权量，大都随意刻画，工者不多。此后篆书日趋衰落，若《少室石阙》《延光残石》，俱无可述。惟《祀三公山》《天发神谶》，尚有别趣。故欲多变化，当以钟鼎为法也。

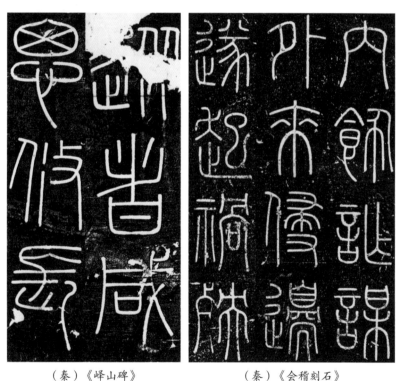

（秦）《峄山碑》　　　　　（秦）《会稽刻石》

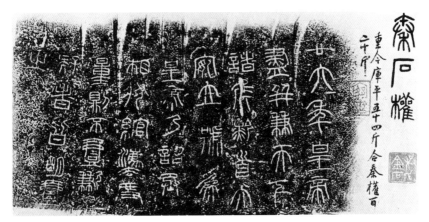

（秦）《石权》

（东汉）《少室石阙铭》

（东汉）《祀三公山碑》　　　　　（三国）《天发神谶碑》

附一

一、书法的欣赏（提纲）

书法以实用为起点，随着要求变化。

书法由文字而来，文字由生活需要：表情、达意、立论、叙事——以完成宣传教育的作用。

从最粗胚的文字，到高级的艺术书法，可分为三级。

第二、第三级是美化的，也即是加工过的，都可以欣赏。

一

（一）第一级的文字，只要人们看懂意思，所以只要求：明确。但文字有其特殊的规律：没有颜色，只有点线，而且大小不能悬殊。所以在明确以后，接着便要求美化，这是人类的普遍心理。

（二）第二级便要求：

明确加上整齐、匀称、统一（此属于书法本身）；明确加上书面清洁，格式妥帖（此与书法不可分割）：以达到更好的宣传交际效果。

（三）整齐、匀称、统一是指笔画与笔画、字与字、行与行之间而言，它包括五项：大小、粗细、距离、间架、类型。

现实生活中如书记的正楷、行楷，铅字宋体、粗体、仿宋，好的花体（不好的在于不明朗），社会上能写字的人的书札文件：正是符合第二级的标准的。

（四）第二级已有美的因素在内，只因看惯了，不觉其好，但如遇到不好的，便会讨厌，原因是它违反了生理上心理上的正常状态。因之，看起来和谐（不别扭）、平稳（不危悚）、整齐（不紊乱）、明朗（各适其用）：这即是美的感觉。

这些标准，只要静心一些，努力一些，人人会加工，可比之工艺品。

二

（一）第三级是第二级的再加工，艺术因素更丰富，它给人以比第二级更多的复杂的感觉的美。

在第二级和谐、整齐、平稳、明朗的基础上，第三级，可比之为有生命的东西（人为代表，树之硬、石之稳，皆拟人）的姿态、活动、精神、品性的美。

具体地说，如感觉到端庄、厚重、雄伟、清健、秀丽、丰润、活泼：要比第二级复杂得多。

（二）具体的分析

线条：要如松、柏、梅、竹、健康人之手足（不能过细过粗）。

勿如电杆木、猪脚、蚯蚓、浮肿病人四肢。每字要如舞台上人物坐立、转侧；照片中经营搭配，勿如病人或三官菩萨。

行幅：要如文戏台步，武戏打功；拳术；舞剑，舞蹈，柔软操，团体游戏。勿如杂牌军队，乌合之众，无训练的游行队伍。

因之，写一个字、一行、一幅，必须注意：轻重、快慢、顿挫节奏、骨肉气势、配搭取让、断续、神色。形成了类型风格，便是创造。

（三）中国历史上几个著名的类型风格

朴茂：《爨龙颜》《灵庙》《云峰山》

飞逸：《石门铭》

方峻：《吊比干》《始平公》《张玄墓志》

圆融：《郑文公》《瘗鹤铭》

端重：《九成宫醴泉铭》

清健：褚《圣教序》《李思训》《石淙诗》

精妙：《张猛龙》《龙藏寺》

静穆：《董美人墓志》

雄厚：《颜勤礼碑》《李元靖》

上列者为碑，正书，《淳化阁帖》《三希堂法帖》则为具备以上各类型风格的行书帖。

还有许多风格，则比较的有副作用，学者须注意，如：

奔放，副作用粗野。

苍老，副作用枯萎。

质朴，副作用呆木（臃肿）。

潇洒，副作用浮滑（庸俗）。

新奇，副作用怪诞。

清丽，副作用纤弱。

（四）从风格中，悟到复杂的辨证的趣味之重要。

正面：美的感觉愈多愈好，如：

圆融兼飞逸、质朴。

方峻兼清健。

秀润兼静穆。

美的感觉相反相成，如：

圆中有方、刚中有柔、放中有收、老中有嫩（幼稚）；锋芒中有温润、豪放中有沉着、严肃中有灵活、新奇中有规矩、断中有连（意）、无中存有。如《郑文公》《石门铭》兼雄厚、舒展、圆稳。《张猛龙》《爨龙颜》兼端重、清健、灵活。好比一菜多味，多菜各味，如李邕一人能写几种风味，王羲之一种字有几种风味。

反面：副作用要防恶性发展，如：

笔力硬而至于生硬无情，只求表面的力。

装法新而至于违反情理。

线条奇而至于装腔作势。

循规蹈矩而至于描头画足。

这个提纲录自先师六十年代初期的授课笔记，现略加整理，以供研究陆先生书法艺术的同志们参考。

<div style="text-align: right">章祖安附记 1985 年 6 月于杭州</div>

二、如何鉴别一般墨品

硬度：坚实如紫檀红木者佳，松而易断者、易裂者、易脱屑粒者不佳。故除看以外，尚须凭触觉：其浸水一日不浮软者佳，浸久不变者更佳。而磨面亦可考验：如磨后浮软发涨或磨面四旁以遇水之故有松起现象者不佳，其理与前相同。又好墨都不弯翘，如红木板之棱角端正、四面笔直；其有弯翘者，必自木模脱出后坚实不足，干时收缩不平衡遂成弯翘之象。（其中少数乃为阴灰不当所致）

文理：细密者佳，粗者不佳。但尚须看其文理之粗是否受木模之影响。

比重：质好者，重者佳，轻者不佳。自光绪后期以来，烟质有不好而重，乃变为轻者佳，重者不佳。此二者必须分别，勿使只见其一。

色泽：黑而沉着者佳。灰而如泥者或火气重、一望而知其制成不久者不佳。佳墨尚有带紫光、带青光者俱佳。以紫光为上。

香气：古墨不籍加药自有烟香，后代往往加麝香、冰片、真珠等等，香者佳，反之不佳。盖非好料精工加香料不上算也。最下者有泥浊气、油污气、洋油气。

上金：真金者多，亦有假金。假金一定不好，真者未必好，其中有全面涂金而墨并非上等者，亦有全未上金者，其中有好有不好，盖做成后未上金，乃匆遽未完，非有意也。

雕饰：细缕而规矩者佳，粗糙而庸俗者不佳。尚须结合木模新旧、出品时代，不能拘泥；因时代早者，花纹不讲究，而贵族以之赠送者雕缕却特别细微。

年份：道光、咸丰、同治以至光绪前期，佳者多。光绪后期洋烟入中国，渐渐佳者少。乾隆、嘉庆以前，每多伪作。尚须注意木模：是道光、咸丰、同治而制墨时即用其模者，则年份便不可靠。通常流行之墨多出自胡开文，胡开文老店在休宁，创始于乾隆四十七年〔1782〕至加〔嘉〕庆十四年〔1809〕，于屯溪设分店，至同治八年〔1869〕又在芜湖创一店。从其休宁、屯溪等地，亦可作年份的推测。

题名：有赠人者，有自藏自用者，有题制作人名、制作铺名者。赠人与自用，须其人有文献、地位与非后人利用旧模者。题制作人名，往往比铺名好，铺名最多为"胡开文"，其次为"曹素功"。

烟别：上端或侧面书有"超烟""清烟""顶烟""贡烟""选烟""漆烟""五石"之类，可作参考。一般用胶多，磨后色泽光亮，而松烟墨亦在其上标明胶少色黑。旧时考场中多用之，弊在写后要脱胶，在纸上成黑雾付裱时亦易黏黑，如与油烟合磨使用，则可免脱胶。又有黑色故佳墨，或如上双拼，写上宣纸，其色每如黑绒，既黑而有光，又有凸起之堆厚感。

大小：小者佳品多，墨铺如以好质料、好工手，制大墨价既昂贵，且不易人手一锭，不利宣传。名为自制，而委托墨铺代制者，亦小者为佳。且自制自用毕竟不多，每以之赠人为礼品，锭小可以多赠，

其理正同。

试磨：磨时，声细而贴砚者佳；声粗而拒砚，甚至有似中含砂屑之声者不佳。旧墨初磨时，外廓易脱胶，往往光泽不足；久磨墨短，渐露光泽。

礼品：形式大都多样化，有方形、有圆形、有菱形、八角形、圭形以及普通的长方形，以至佛象钟磬之类，大都八至十锭成一套，一般有二类：

一、呈献封建内廷者佳，往往有"奴才"某某字样。

二、一般赠送者，大都为中级或中级以下之品，形式讨人欢喜，并以锦匣装璜，亦有少数墨质甚佳者。

宝光：试磨之后，墨之本质好坏已暴露于外，故可以比宝光。东坡所谓黑而有神，湛湛如小儿眼睛，是最恰当之比喻。如试之纸上，则可完全显出好坏来。

镶嵌：墨估为图利，每有先以次品为心，而四周镶以佳品，只看外表，以为甚好，且磨时由水调和无从觉察其镶痕，惟中断时始显。然可见，此种墨往往较厚，如薄者，则不易在四周镶糊。故墨之小而薄者易为佳品。

以上偶然想到，记其大概，皆从数十年用墨实践中来，也必须结合各个方面，不能泥住一端，至为重要。至于收藏，明至乾嘉以前之墨，则不能以此为鉴别了。

七一年十月

香气 古墨不稀加蜜自有恨矣涂假徒之加蜜射之亦污真殊等之香者佳

凡之不佳墨那好料粘工加连料不上算迤最下者有滬渭气油污气

洋油气

上金 真金者多 每有假金假金一定不好真者未必好其中有金石渗金两墨呈水上菁者每有金来上金者其中有好有不好墨假扇渗来上金乃久远未完非有迤迤

彫饰 细镂两规矩者佳 粗糙而庸俗者不住尚顶续合本模新传出品晴代石雕拘泥时代早者花纹不讲究而货锈以之赠送者彫镂部特别细做

年份 道光咸丰同治必至先绪前期佳者多先绪后期降恨入中国渐之佳者少乾隆以前每多假作当须注意本模是道光咸丰同

如何鑒別一般墨品

硬度

堅實以紫壇紅木者佳　影而易黯者易颣者易脫膘輕者不佳

梅隙看以竹簡頂覩覺其浸水一日不浮輕者佳淺久不浮者

更佳而磨而以子未臉如蜜漆浮輭蒼瀫浃磨墨四旁以遍水之故有

影起現象者不佳其軽与否相關

又必墨都不寒翹妙紅木扳之稜角端正面筆直甚有寏翹者必

目本横脫去後堅實不足鱿時收縮不平衡遂成寏翹之象其中少數

乃為陸庚石

者乃致

文理

細畜者佳粗者不佳但當頂看其文理之粗是否愛木横之影響

此重質好者重者佳輕者不佳自光備須期以末恨硬者不好而童乃變

為輕者佳重者如佳此三者必須分別勿使惡見其二一

《如何鑒別一般墨品》手稿（一）

用笔画不易每以之赠人为礼品镜小可以多赠其理正同

試磨　磨時聲細而貼者佳聲粗而拒硯甚至有似中含砂屑之聲者不

佳善墨初磨時外廓易脫膠往之光澤不之久磨墨罡漸窪澌澺

光澤

礼品　形式大都多樣化有方形有圓形有菱形六角形圭形以及普通的長方

形以至佛象镜箬之颓大都八至十镜成一套一般有二颓

一、呈獻朝連圖連者佳　往二有奴才莫之字樣

二、一般賻送者　大都為中級或中級以下之品形式討人歡喜蓋以錦匣

裝璜而有少對墨賢甚佳者

宝光　試磨之陳墨之墨好壞已墨霉於外坡可以比宝光束坡形詆墨

而有神濯之如以覺眼睛是晶惜耆之比喻於試之紙上則可完全

治而製墨時即用其模者則年份便不可靠通常流行之墨多为自朋

開文朋及光启在休宁創業乾隆十年之前名如乾十六年手光启设分店至同治

八年又在芜湖创一店从其体字光启等地而不作年份的推测

題名 有贋品者有自藏自用者有製作人名製作舖名者贋人与自用題

其人有文翫地位与那後人利用為模者題製作人名往之此舖名妙舖

名最多者朋开文其次為官書朋胡……

烟别 上端或側面書有題烟情烟頂烟貢烟透烟漆烟五石之類可作参

考一般用膠多磨及色澤光亮而招烟墨品在其上標明膠少色黑

烟时考寫法中含用之葦花写後要脱膠在低上成黑等付禮時必易教黑

此与油烟合磨使用則可免脱膠又有凹黑色始佳墨放妙上雙拼宜上宣

纸其色每此黑做脱黑而有光又有凹起之堆字感

《如何鉴别一般墨品》手稿（二）

鑲嵌　墨徒為圖利多有先以次品磨凸而四周凹鑲以佳品呈看外表以為甚好且裝

時由水調和多次覽察其鑲痕惟中臥時好顯出可見此種墨徒之較墨凹凸

者則不易在四周鑲糊故墨之凹凸屬為佳品

顯出好壞來

以上何些想到記其大概皆以對千年用墨實踐中來迎無顏佳品

各个方面不能很佳一端至為重要

至于好孬辨別手甑喜以前之墨凹不以此為鑑別了

七一年十月

三、与校中国画花卉研究生谈话

（一九七八年十二月廿三日）

（一）校中国画明清略有一些，但远不及上海博物馆与故宫；校之所有，及不来庞莱臣一个人，将来可以看看博物馆所藏，也可去看如子久《富春山居》等。另外图书馆藏珂罗板还多希望发挥想像力，则倒可常看。买真迹太贵，碑帖亦然。

（二）作画要注意生气，故重写生（如南田），不能以形似为满足。中国画重生气，过分则唯心；外国画重对象，要防形似。中外结合，中过多则守旧，外过多则非国画。要结合恰好，三七开、四六开全在领会，勿随风倒。如今日林风眠风靡一时，我看是洋画不懂其好处。二年时间太短，广眼界不可少。

（三）我自己的经历，爱好时画些，得力于鉴定，还不要只钻画，忽视画外修养。画是中国文化的升华，要懂文化全貌，还要修养品德，大忌名利熏心。

与校中国画花卉研究生谈话

一九七八年十二月廿三日

（一）校中国画照清朝有一些，但远不及上海与故宫校之所有，及不来厉害〔文物版〕。一个人将来可以看之，特别须之所藏也可多看。多子久官春出层等，另外围芷。珂罗板还多希望装择想像力则倒多常形。买真题太贵〔碑作品极〕。

（二）作画多注意生气，故重写生〔油画〕不能以那似为满之，中国画重生气，画多则唯心。外国画对象要防形似，中外结合中国多，刘宾仇外运多，刘仇国画多。终合恰好三七润，涌通会勿随气倒此，今日出风眠风凉一时我死是。洋画石惜其好矣。二年时间太短，广眼界不多少。

（三）我自己的经历发好时鱼些活力于鉴赏，还不多多铭画，总觉重外修养画是中国文化的菁华，金凯还多修养品德，徒大是名利熏心。

四、缅怀国美书法教育体系奠基人陆维钊先生
——从两份先生手书的资料谈起

章祖安

纪念中国美术学院书法专业成立四十周年之际，我特别怀念恩师微昭先生。我在 1993 年撰写并发表在 1994 年 1 期《新美术》上的《中国美院书法专业三十年概述》一文中曾称陆先生为"浙江美院书法教育体系奠基人"。1998 年 7 月，我在杭州南山路寓所接受河南电视台记者张啸东采访，在回答国美书法教育体系的特色时，我概括了四条：其一，强调人的素质和学术性，就是始终把人品和学问放在第一位，故第一是学术性；第二是系统性，即必须是系统的知识与系统的功力，功力有时也被称为基本功，也必须是系统的基本功，比如必须有系统地临摹历代法书，且真、草、隶、篆、行，全面展开；其三是因材施教，强调"取法乎上"，反对学生"克隆"自己；其四，因书法的手工操作性质，教学过程中不排斥传统的师徒授受方式，教师必须示范。当时我声明是对陆先生书法教育思想的简要阐述。［详见河南大学出版社大型书法丛刊《二十一世纪书法》第 1 卷第 1 期《章祖安教授问答录》］

在庆祝我院书法专业成立四十周年之际，我将首次披露陆维钊先生在 1979 年暑期为我院首届书法硕士研究生手订的《教学纲要》

（暂定名）。谨录如次：

1. 书法一般问题；2. 刻印一般问题；3. 甲骨金文问题；4. 文字学问题；5. 六书问题；6. 书法沿革问题；7. 书法理论问题；8. 说文解字问题；9. 金石学问题；10. 金石书目录问题；11. 碑目叙录问题；12. 帖目叙录问题；13. 拓本鉴定问题；14. 墨迹欣赏问题；15. 书学专著整理问题；16. 书迹汇集编纂问题；17. 书写示范问题；18. 写甲骨金文问题；19. 写小篆问题；20. 写隶书问题；21. 写楷书问题：（甲）魏碑各体、（乙）晋唐各体；22. 写行草问题：（甲）章草、（乙）行书与狂草；23. 书法的风格韵味问题；24. 书法与政治问题；25. 书法与人品问题；26. 书法的价值问题；27. 书法的商品化问题；28. 书法与中小学教育问题；29. 书法与题画问题；30. 书法与古典语文问题；31. 书法与分配工作问题；32. 简化字问题；33. 文房四宝问题；34. 一般刻印问题；35. 古玺汇集问题；36. 秦与六国玺印文字问题；37. 汉印问题；38. 封泥问题；39. 中古印学问题；40. 近代印学问题；41. 赵扄叔、黄牧甫、吴昌硕与西泠印社问题；42. 刻印与边款问题；43. 刻印与政治问题；44. 刻印的价值问题；45. 鉴别问题；46. 印谱叙录；47. 玺印文字研究问题；48. 正楷行草入印问题；49. 国学鸟瞰问题；50. 中国文学史问题；51. 散文问题；52. 韵文问题；53. 题画诗词问题；54. 写作实践问题；55. 文艺理论问题；56. 日文问题；57. 中国文化史问题；58. 中外交流问题；59. 创新问题；60. 研究计划问题。

《教学纲要》粗分九块［"粗"字为先生自云］，手书于四张"湖南益阳橡胶机械厂门诊病情记录"的有光纸上。（先生次公子陆昭怀医师上世纪七十年代曾在湖南益阳橡胶机械厂当过厂医，这种纸张是他回杭探亲时携归并忘记带走的）第一块两条，是指书法与刻

印的一般常识。第二块六条是文字学。其中"6. 书法沿革问题"，先生言指书体沿革；"7. 书法理论问题"实亦从中国文字一开始便有艺术因素又长时期实用与艺术并存的过程中产生。先生对第七条置于此的理解，对当时作为提问者的我，印象至深。第三块主要是金石学。帖目叙录，墨迹欣赏，书法专著整理与书迹汇集编纂，亦均列入。先生特别为我指出"14. 墨迹欣赏问题"在此块中实指墨迹鉴赏，但必需能欣赏方能称鉴。我当时觉得先生很不以只能鉴不能赏者为然，但这只是我的猜测。第四块是书法实技，包括教师示范与学生书写，几乎涵盖了所有书体。关于"狂草"问题，先生为言：狂草一路，已到尽头，但体验还是必须有的。第五块述及方面最多，从"书法的风格韵味问题"一直说到"文房四宝问题"，连"书法的商品化问题"也已经列入。第六块、第七块均属篆刻问题［**笔者特提请读者注意：先生不喜言"篆刻"，凡一般人言篆刻者，先生均言"刻印"。**］，为什么分成两块，当时未问，至今亦不甚分明。关于 48 条"正楷行草入印问题"，当时先生为言："孙正和楷书印不错。"先生对艺术问题从无成见，真不可及。第七块是书法家的国学修养，有的条目则是能力。如书法家应能用古诗词或古文辞题画，或有自作古诗词古文辞之能力。第九块则着重中外文化交流。其中"创新问题"是教学过程中讨论的问题，非指教学中特设"创新"一项。先生曾云："我辈作书，应求从临摹渐入蜕化，以达到最后之创造。"但在教学中是不轻言创新的。

这是一份反映陆先生书法教育思想体系的颇为全面的资料，先生交我时，我问："是否印发给学生？"先生说："不必，尚不成熟，不能作为书面材料印发。"并云，这里面的大部分内容，在招收本科生时已与学生讲了。命我保存，以后他再作修改。不意以疾病故，

失去修改机会，诚可痛惜。但可以说，陆先生的教育思想还是得到了贯彻与实施的。

与此件同时交我的，尚有陆先生手订的研究生课程表。我在《中国美院书法专业三十年概述》一文中曾述及国美首届研究生班之课程设置，并列表如下：

书法及书论	陆维钊
书法、金石学	沙孟海
篆刻及理论	诸乐三
篆　刻	刘　江
古代汉语古碑文释例	章祖安

且言明"课程表由陆先生手订"。今出示的陆先生手订的课程表稍稍有异，谨作说明如下：

沙孟海先生担任的课程中有"金石学"是征求了沙先生的意见修改的，而且沙先生的确讲了金石学。当时我也是听课者，清楚地记得沙先生在讲到《隶释》作者洪适的时候，特别强调"适"读音如"括"，不是现在那个简化字，有了个简化字，搞乱了。老先生的音容笑貌宛若目前。至于我担任的课程写成"古汉语"更是当时就改了的。

2003 年

湖南益阳橡胶机械厂門诊病情记录

	上午.			
星期一	書法	诵	陆维钊	
二	書法	诵	沙孟海	
三	劃印	诵	诸乐三	
四	劃印		刘江	
五	中文	古代	章祖安	附：古籍文释例
六	欧语			
		(壬) 日文另排		

1979年陆维钊手订研究生课程表手稿

湖南益阳橡胶机械厂门诊病情记录

湖南益阳橡胶机械厂门诊病情记录

湖南益阳橡胶机械厂门诊病情记录

湖南益阳橡胶机械厂门诊病情记录

1979 年陆维钊为首届书法硕士研究生手订《教学纲要》

玉润逸一派别当以褚遂良为代表遂良字登善陽翟人官至

右僕射河南公坡学褚遂良少时服膺虞世南后学右军得其逸

逸之致时善之遂右字当歓盡至于相与论书之人歟徽以遂良者

遂令侍书而右字方广搜戴之远帖王军献之最善诊其真

俶遂良楬论两出美神眉者侍以重树为最著者同州雁塔

三本同州丰肥手雁搨而精神悚盡石及雁搨坡留书者多雁搨

本继遂良而以遂逸名者有魏栖梧之善才者　樊府君

先师维剑先生真跡为工整

十年代中期所书装品辛邜冬梅题

104

《汉字演变简说》（45cm×83cm　1976年）

乾和史考古源流籀千見商錄湛銘居士集湖山類藁等用力尤勤此外經

典史志唐宗人集點不下一百餘種便輯傳之年以容寫它則今茲所刊曼知非乾

九州之一隅于先兄治學之方雖有類于乾嘉諸老而實非乾嘉諸老所

能範圍其說古也不僅抉其理之所難藉而必尋其偽之所自出其創新也

不僅羅尖證之所應有而必通其類例之所在此有得於西歐學術精湛綿

審之助也故古賢者今文家輕疑古書古文家墨守師說偶不以經治經

而先兄以史治經不輕疑古亦不欲以墨守自封必求其真故六經皆史之論蓋

菱于前人而此先兄與地下史料相印證立今後新史學之骨幹者謂之始於

先兄可也先兄遺書即印於丁卯丙辰間者元四集今當重付輯印之時回念往

前瑣然欽諸因書其瑣之於未至於校勘去任則趙君萬里吳其昌

戴君家祥劉君子植之力也民國三十五年一月第國華謹識

此文余廿七歲時代業師王靜安先生所作先生於王忠愨公

遺書卷首所附諸文系羅氏偽選事實盡棄不取改

其名曰海寧王靜安先生遺書示不與羅同也金屬此

稿先生限期頗促僅就近商之徐昆聲越今錄一通

付　佐韓念余老而學無所成對兩先生不勝愧

梅谷地矢　　陸維釗并記

106

海寧王靜安先生遺書序

嗚乎自先兄靜安之踰水日月淹忽盍九年矣俟先兄而在今年六十

壽不過中人奈何以沈潛之質與此無競之身不能自海内外學者以鑽

研學術相終始國華不學於先兄志業不能其此止極獨推手足之

情四十年離合之感吾嘗一念懷而童稚挑撱相與受訓於先君子者

尤如影歷之迥耿歟真緜先兄一生淡名利寡言笑篤志慱典一本天性而

羇冠内外甚有承於先君子者尤眾先君子务值洪楊之變家徒四壁仍

不癈音吏迺幕遊溧陽更稍之置金石書畫圖籍先緒秉依先生

毋夋太夫人棄青于大父嗣鐸公棄養先君逐里居不出以課子自

娛瑅行篋書口授指畫安深夜不輟時先兄才十一月詩文時執早浯之

成誦複令從同邑陳壽田先生讀月汑課騎散文古今體詩訪嘉千宙是为先

先沿詩文之始年卅六入州學好史漢三國與楷嘉獻葉宣者陳守謙三其卞

議論稱海寧四子十六丁中日之戰彼敗議延先兄以棄桑疏諭永先兄兄於

是為先兄沿新學之始年始二十二時務報館東學东瀛西欧文字好择本葉尼采之書

追先兄沿新學之始毋葉太夫人後棄寰先生與圖華为生計

肜逌南北睽隔相聚遂布會上實羅师言攷事嘉興沈子塔方伯以古學

期先兄是為先兄沼甲骨金石之始爾后二十年閒由古文字而古吏而西北

先美吏也學問窅窅先兄沼甲骨金石之始爾后二十年閒由古文字而古吏而西北

《海宁王静安先生遗书序》（28cm×61cm　1979年）

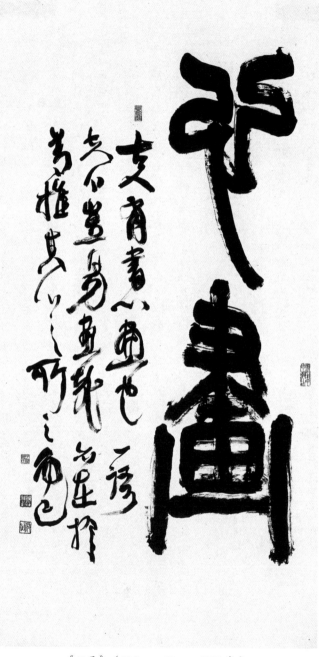

《心画》（136cm×69cm 1958年）

《毛泽东和柳亚子诗》（137cm×57cm　1977 年）

《毛泽东答友人七律诗句》
（141cm×35cm　1975年）

《鲁迅送增田涉君归国诗》
（142cm×39cm　1977年）

《瘐壶铭文》

（142cm×55cm　1978年）

《〈潘天寿常用印集〉题签》（29cm×17cm　1977 年）

永和九年，歲在癸丑，暮春之初，會于會稽山陰之蘭亭，修禊事也。群賢畢至，少長咸集。此地有崇山峻嶺，茂林修竹；又有清流激湍，映帶左右，引以為流觴曲水，列坐其次。雖無絲竹管弦之盛，一觴一詠，亦足以暢敘幽情。

是日也，天朗氣清，惠風和暢，仰觀宇宙之大，俯察品類之盛，所以遊目騁懷，足以極視聽之娛，信可樂也。

夫人之相與，俯仰一世，或取諸懷抱，悟言一室之內；或因寄所託，放浪形骸之外。雖趣舍萬殊，靜躁不同，當其欣於所遇，暫得於己，快然自足，不知老之將至。及其所之既倦，情隨事遷，感慨係之矣。向之所欣，俯仰之間，以為陳迹，猶不能不以之興懷。況修短隨化，終期於盡。古人云：死生亦大矣。豈不痛哉！

每覽昔人興感之由，若合一契，未嘗不臨文嗟悼，不能喻之於懷。固知一死生為虛誕，齊彭殤為妄作。後之視今，亦猶今之視昔。悲夫！故列敘時人，錄其所述，雖世殊事異，所以興懷，其致一也。後之覽者，亦將有感於斯文。

《以寇君碑寫兰亭》（32cm×33cm×11）

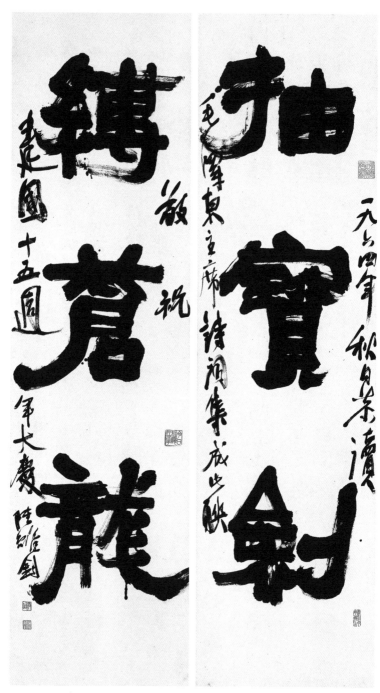

《抽宝剑缚苍龙联》（182cm×50cm×2 1964 年）

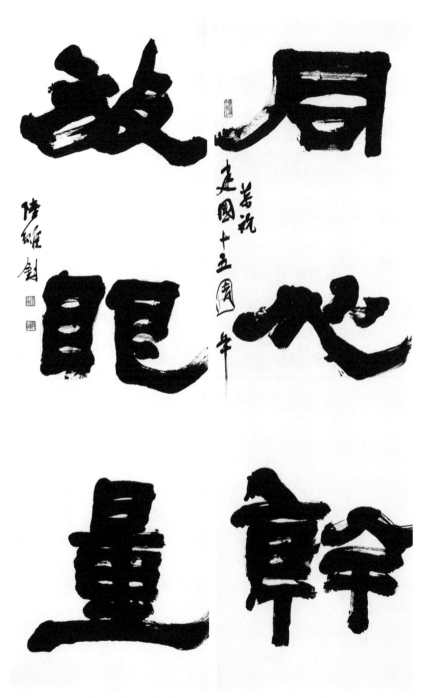

《同心千放眼量联》（169cm×51cm×2　1964年）

《齐踊跃肯登攀联》（140cm×36cm×2　1976 年）

《冲霄汉起宏图联》（143cm×35cm×2　1978年）

《天地关山联》（140cm×35cm×2　1978年）

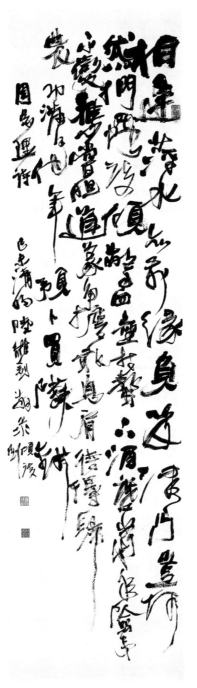

《周总理诗》（182cm×49cm　1979 年）

《临爨宝子碑》
（141cm×35cm 1978年）

《临爨龙颜碑》
（142cm×35cm 1978年）

《石门铭句》

（146.5cm×34.5cm　1978年）

《临张猛龙碑》

（142cm×35cm　1978年）

《过广化寺伯尹旧居感赋》（35cm×37cm 1978年）

血沃中原肥劲草，寒凝
大地发春华。英雄
多故谋夫病，泪洒
崇陵噎暮鸦。

春江好景还依
旧，国徒人凋繁盛非。
遥见华堂伸鹤舞，西游
了显彭神。

鲁迅先生七绝二首
柳倩
癸酉仲秋补壁

《鲁迅七绝二首》（40cm×54cm　1977年）

123

《墨竹图》（127cm×35cm　1965 年）

《苍松图》（106cm×35cm　1978 年）

《国色天香图》（142cm×35cm　1978 年）

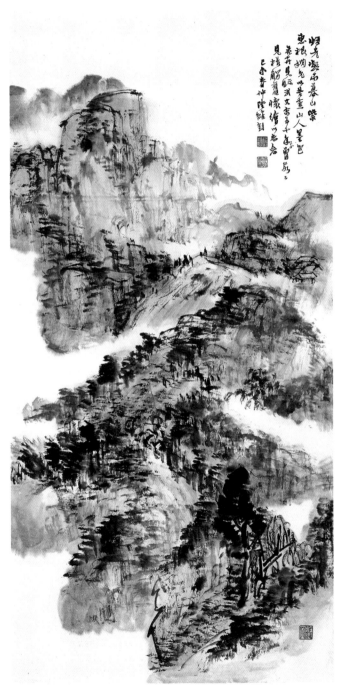

《深山暮色图》（69.5cm×34.5cm　1979年）

图版索引

（索引将图版按朝代次序分列，各朝代中又以音序排列。）

129